和服少女畫報

浴衣與和服插畫圖錄

宗像久嗣

三悅文化

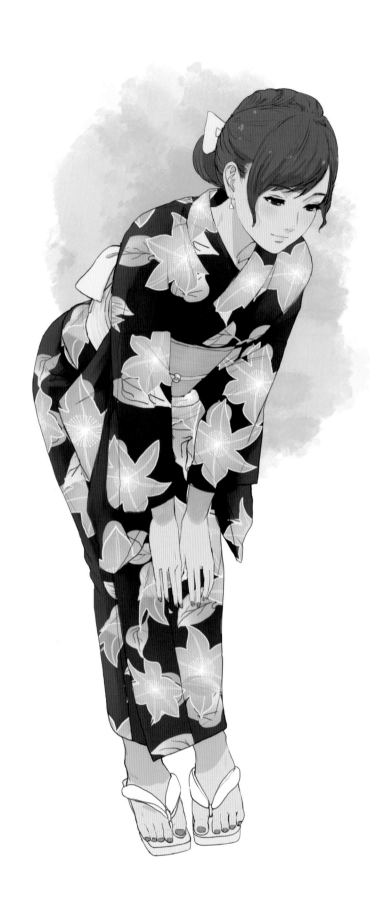

向大家問候

「今天有祭典嗎？」

「是要去學習什麼才藝嗎？」

如果穿了和服上街，就會聽到這類問題。就算告訴對方，我只是今天想穿著和服出門而已，對方也會露出難以理解的表情。

和服以往也是日常生活的穿著，但隨著時代變化，現在已經變成了「有特別的理由、或者有什麼事情才會穿著的服裝」，這可能也是無法避免的發展。

不過換句話說，是不是只要隨便捏造一個理由就可以了呢？我猛然驚覺，發現這個盲點。

運氣很好，其實每天都是某個紀念日，也會有些什麼活動。情人節、萬聖節、海之日或者兒童節、還有眼鏡日和聖代日！就用這些當藉口來穿和服吧！把這些都畫出

來！因為這個念頭，所以我畫了許多以和服打扮為主的插圖，集結成了這本書的內容。

另外，也有些人會覺得畫和服好難！因此書中也放了以我個人觀點來解說的和服講座內容。

那麼就請各位邁向有點奇怪、但是令人開心的和服世界。

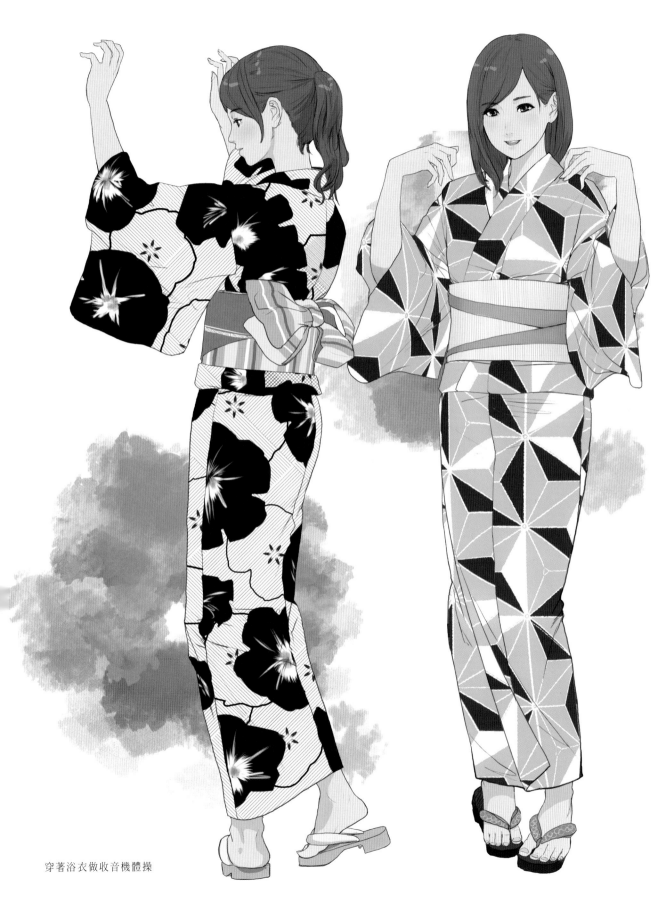

穿著浴衣做收音機體操

CONTENTS 目錄

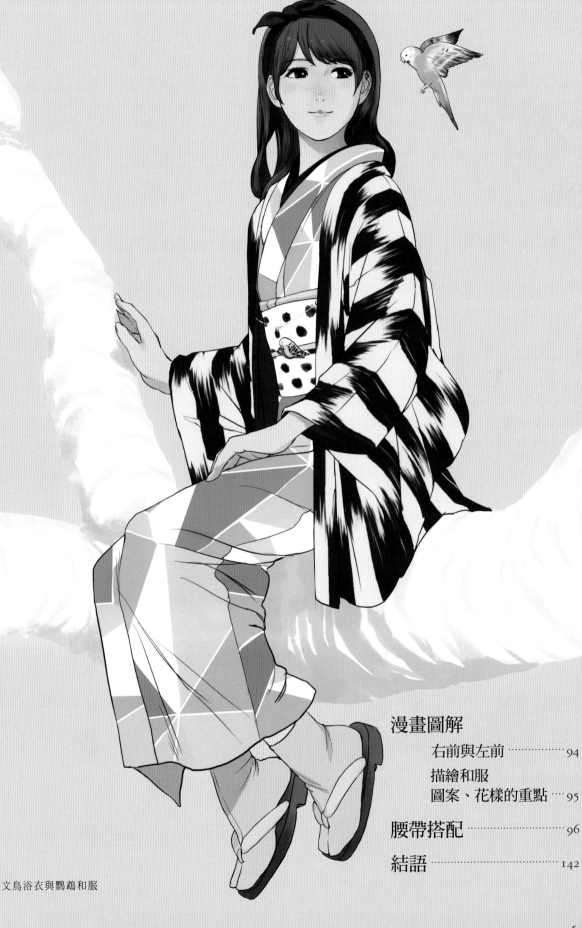

文鳥浴衣與鸚鵡和服

浴衣

於桐山吳服店（譯註：吳服即為和服）

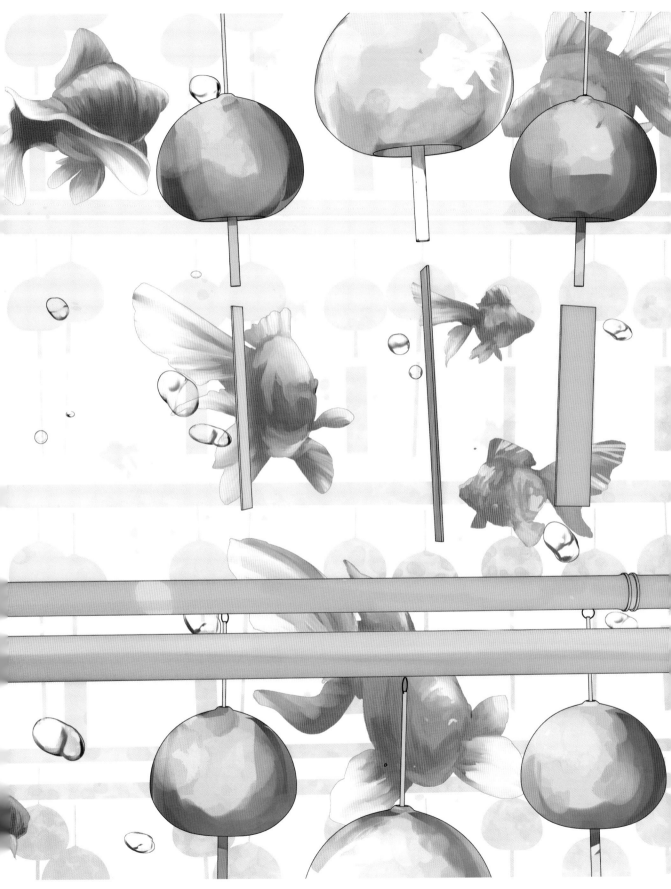

微風鈴音

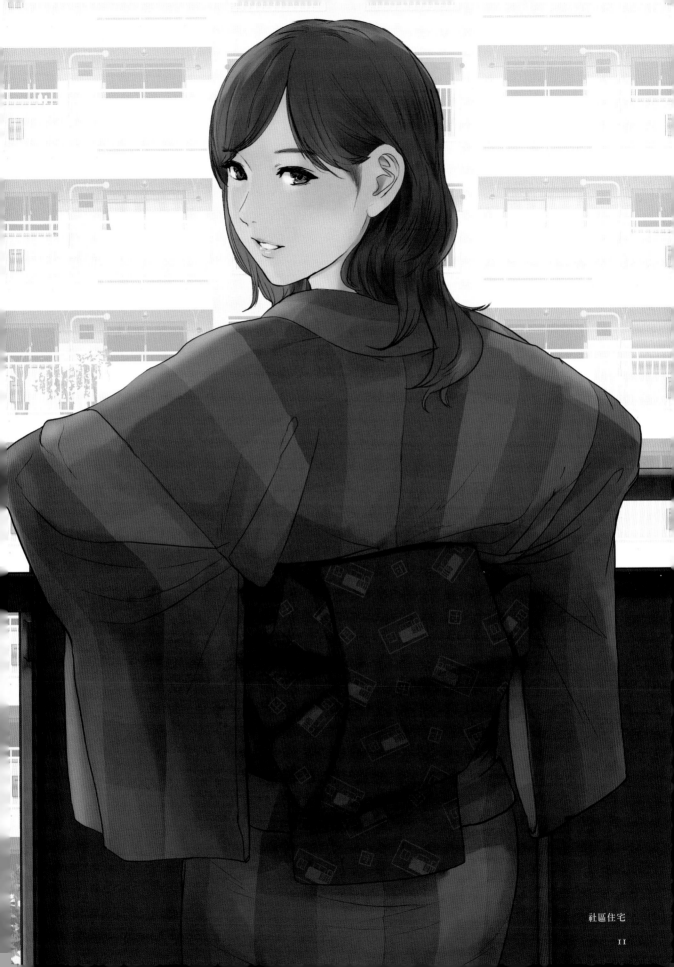

社區住宅

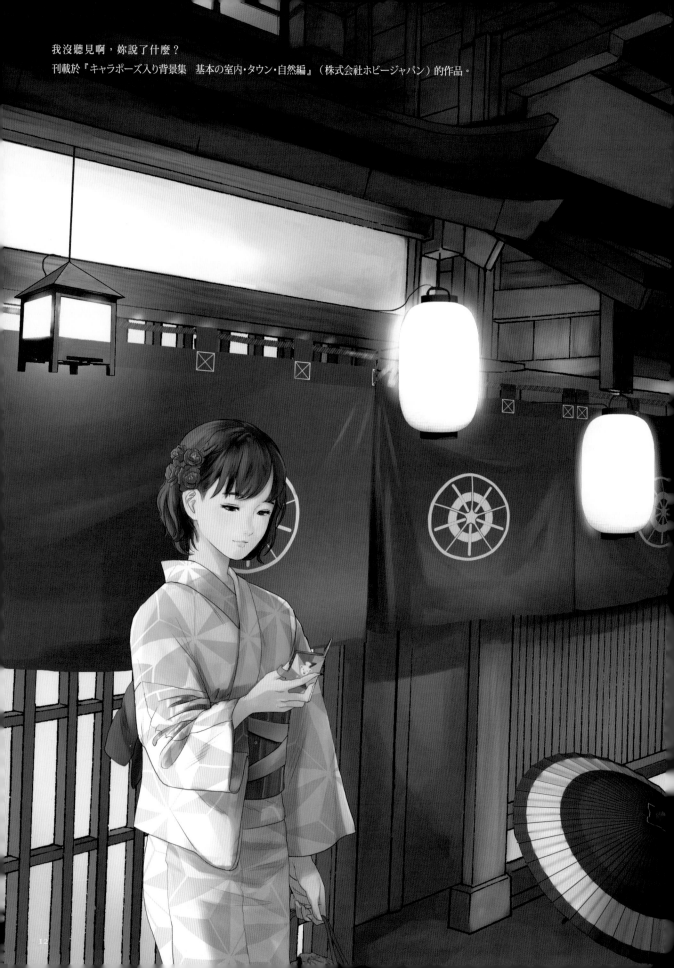

我沒聽見啊，妳說了什麼？
刊載於『キャラポーズ入り背景集　基本の室内・タウン・自然編』（株式会社ホビージャパン）的作品。

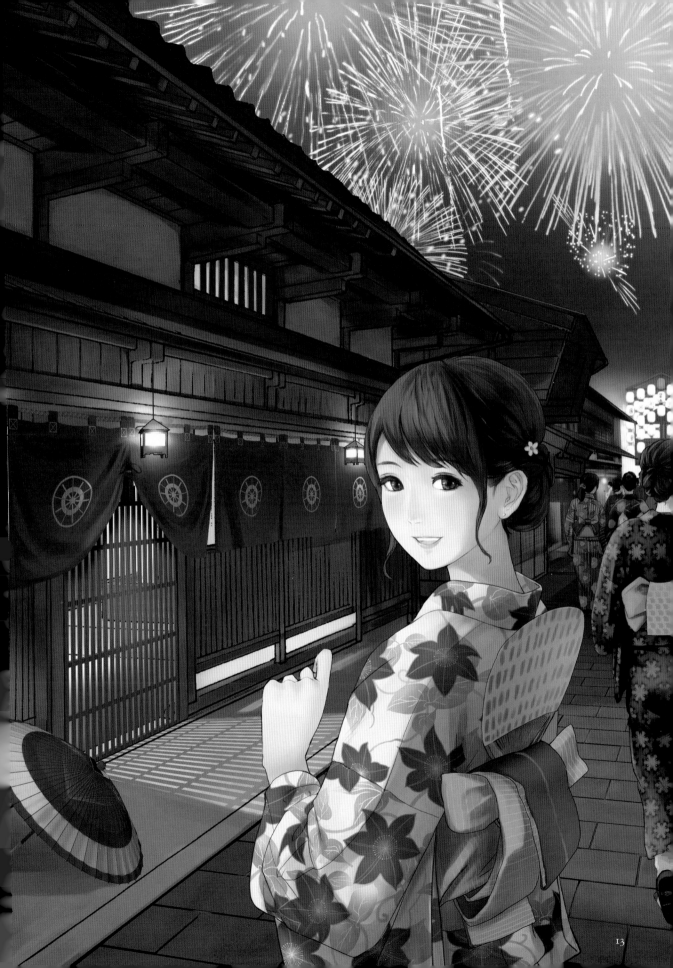

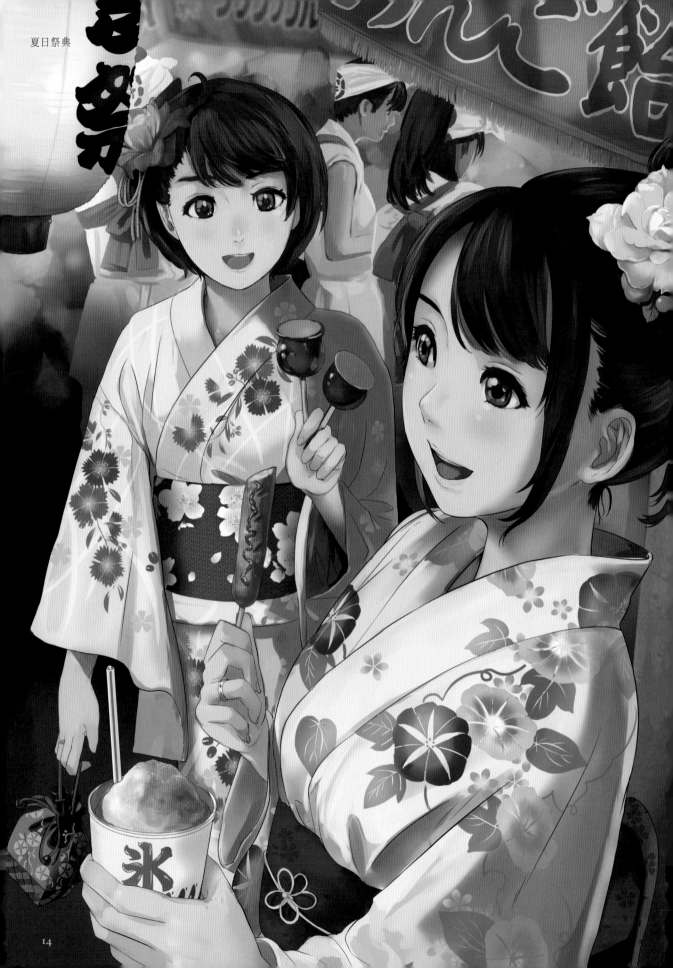

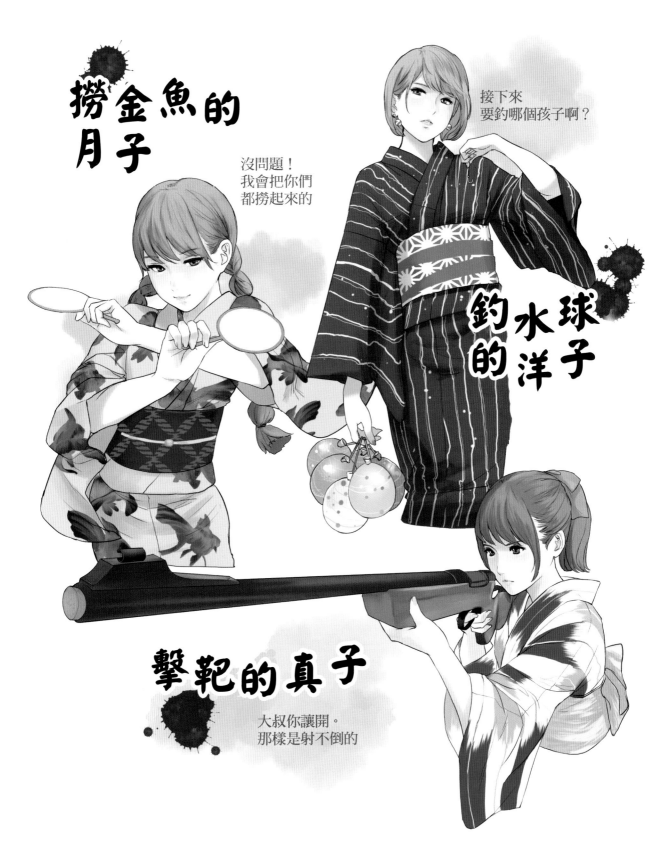

撈金魚的月子

沒問題！
我會把你們
都撈起來的

接下來
要釣哪個孩子啊？

釣水球的洋子

擊靶的真子

大叔你讓開。
那樣是射不倒的

狂飆！祭典三姊妹

15

溫泉

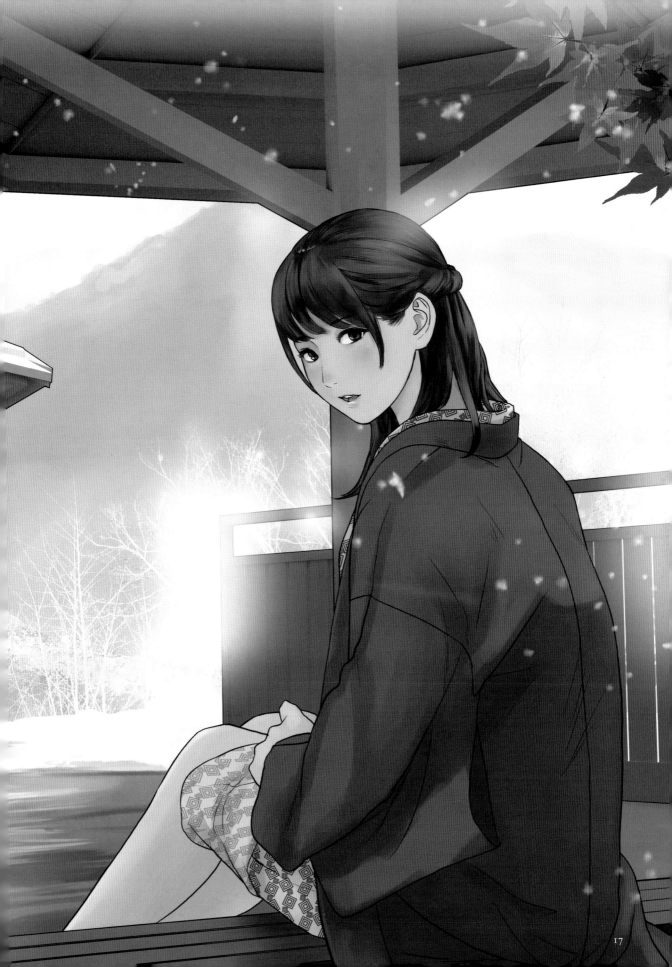

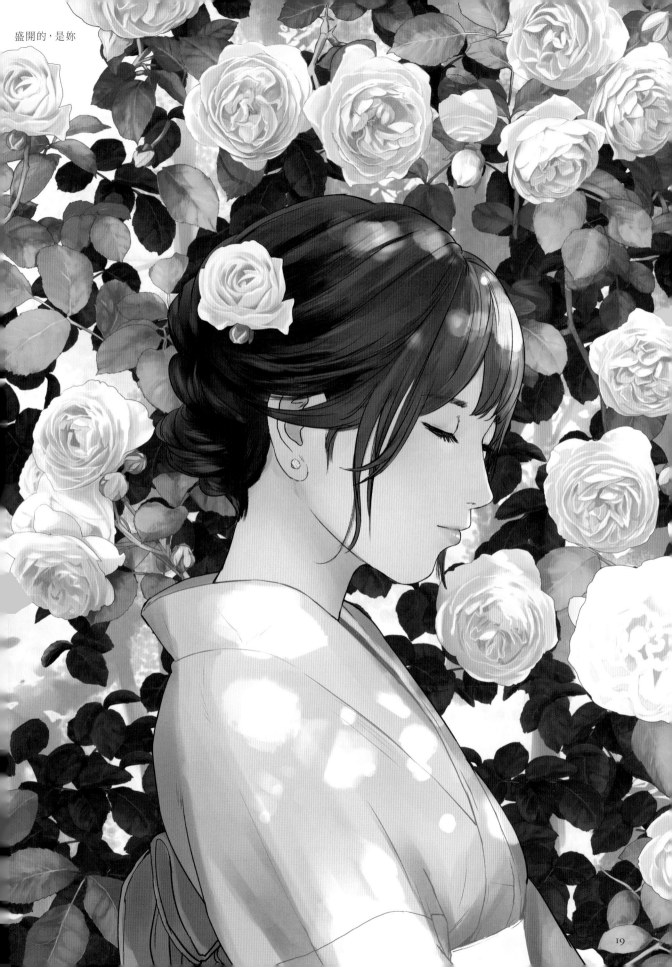

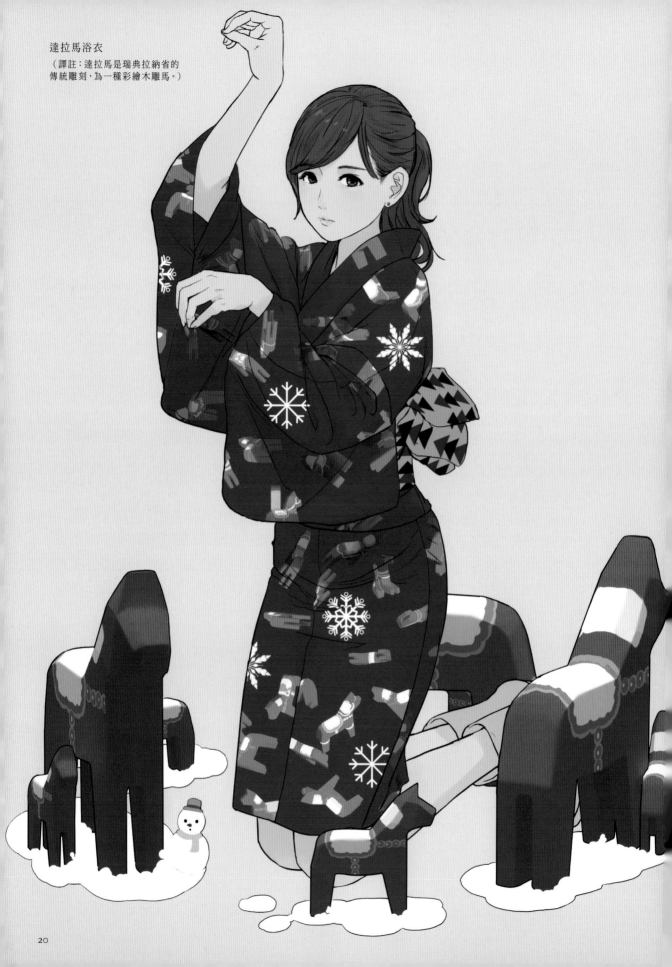

達拉馬浴衣
（譯註：達拉馬是瑞典拉納省的
傳統雕刻，為一種彩繪木雕馬。）

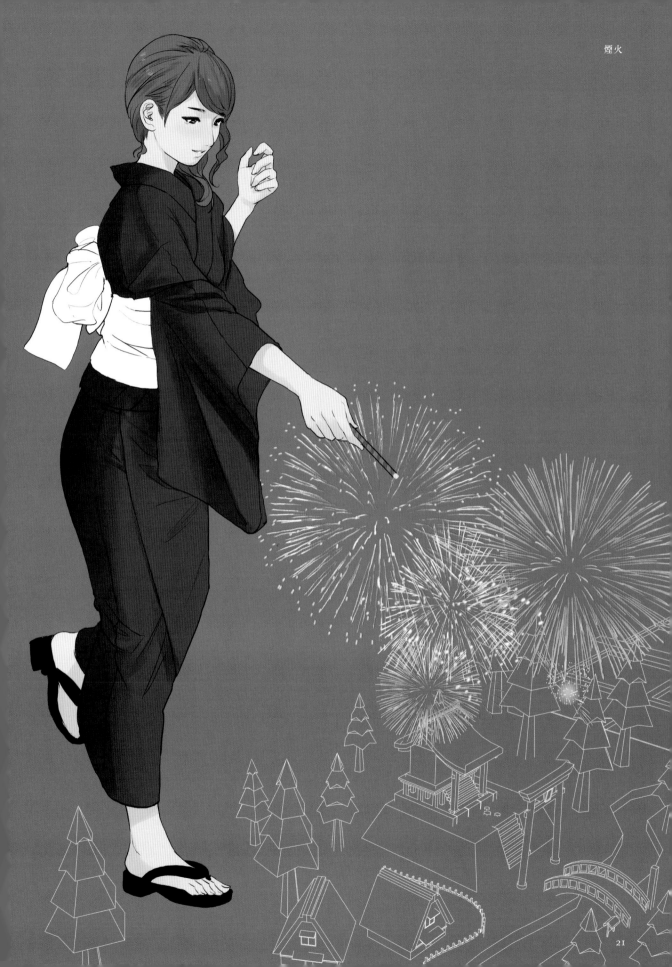

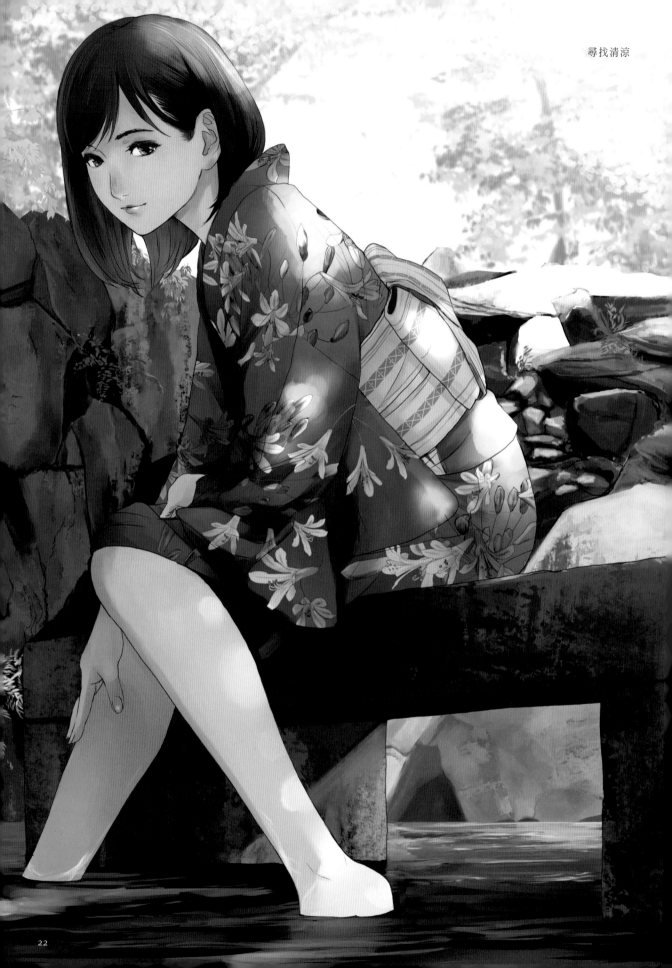

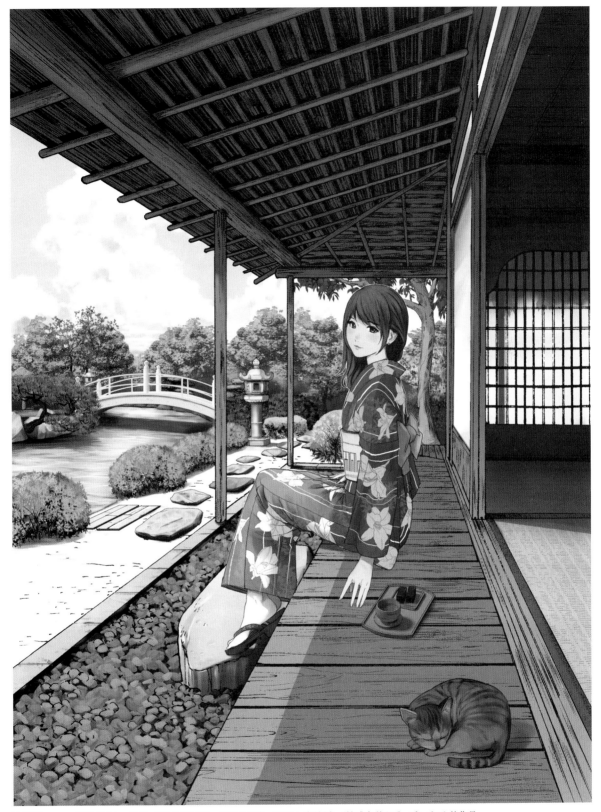

於緣側　　刊載於『キャラポーズ入り背景集　基本の室内・タウン・自然編』（株式会社ホビージャパン）的作品。

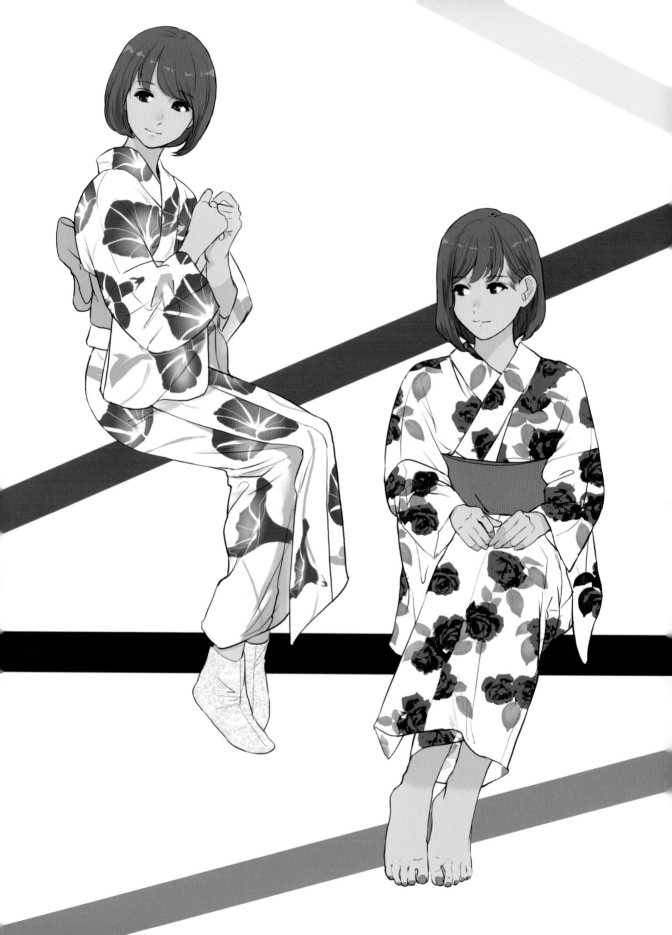

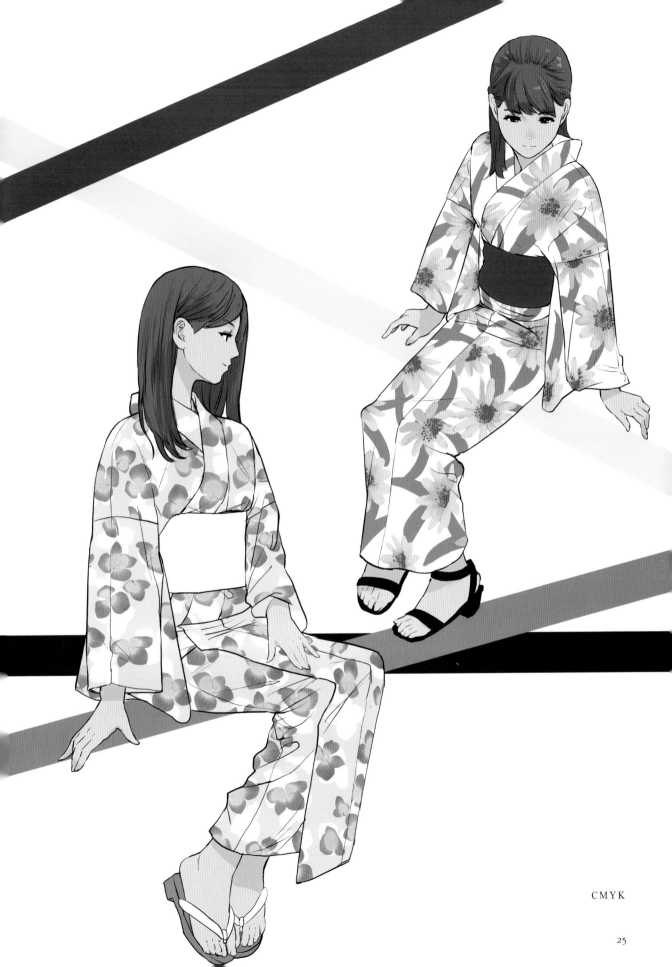

CMYK

25

クレーンの日
9.30

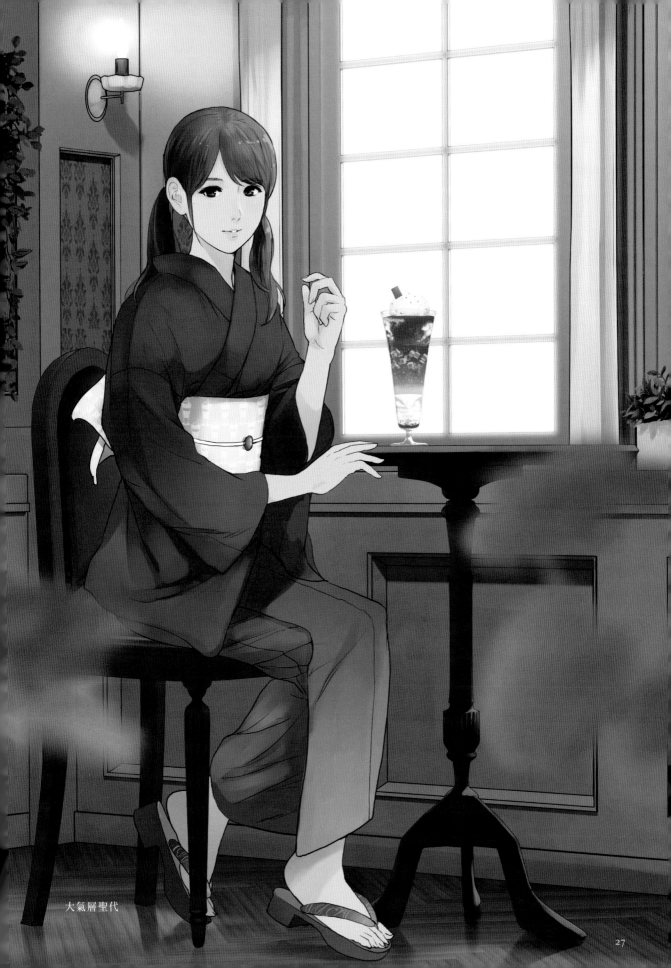

大氣層聖代

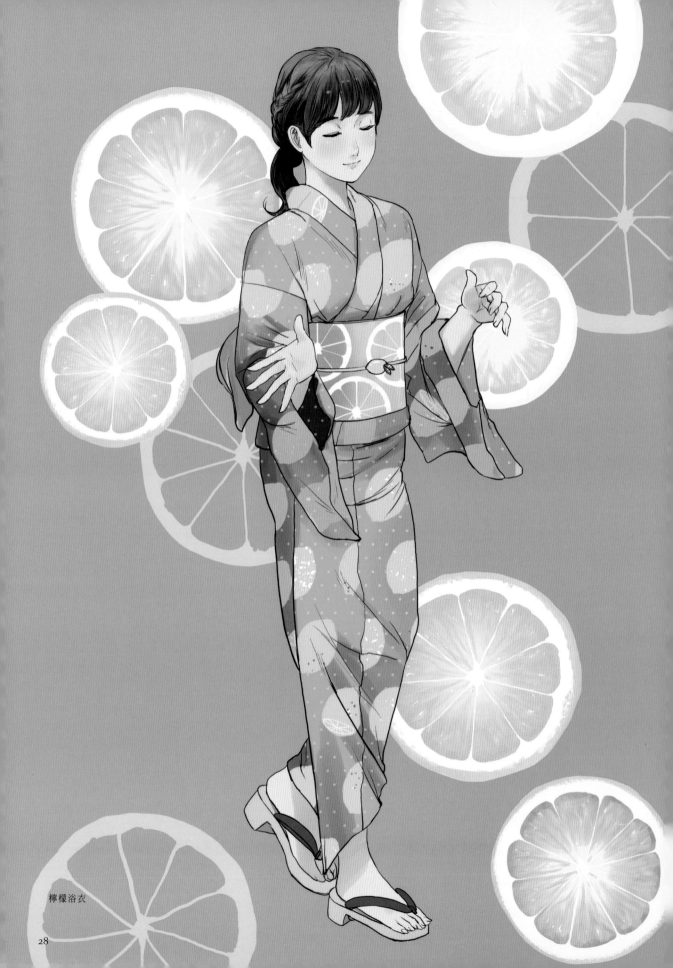

檸檬浴衣

蜜柑浴衣

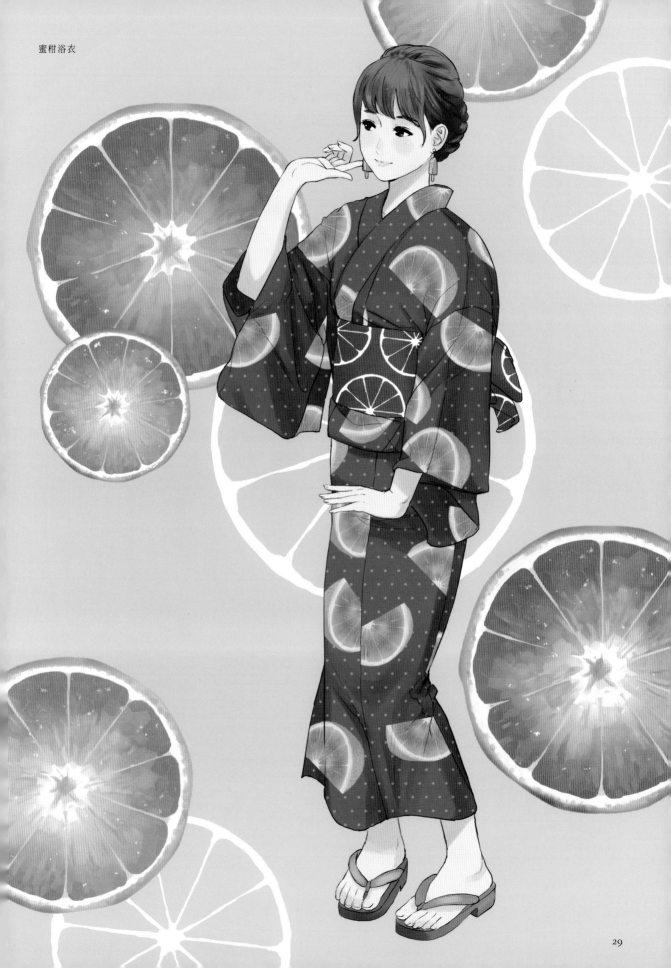

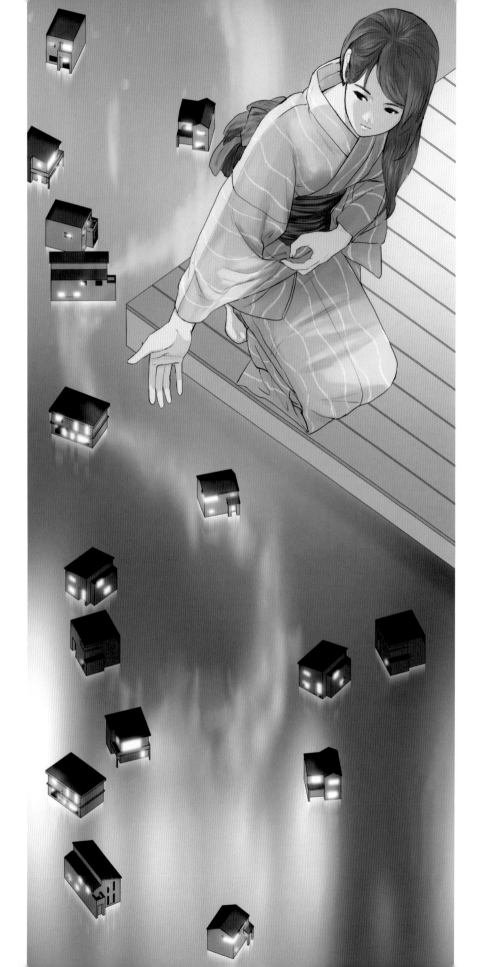

放
水
燈

倒影星子撈星星

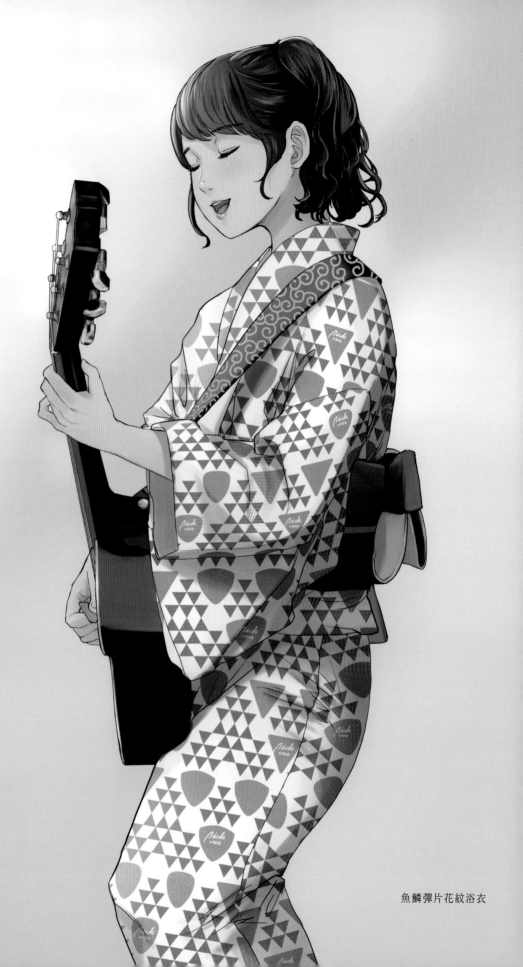

魚鱗彈片花紋浴衣

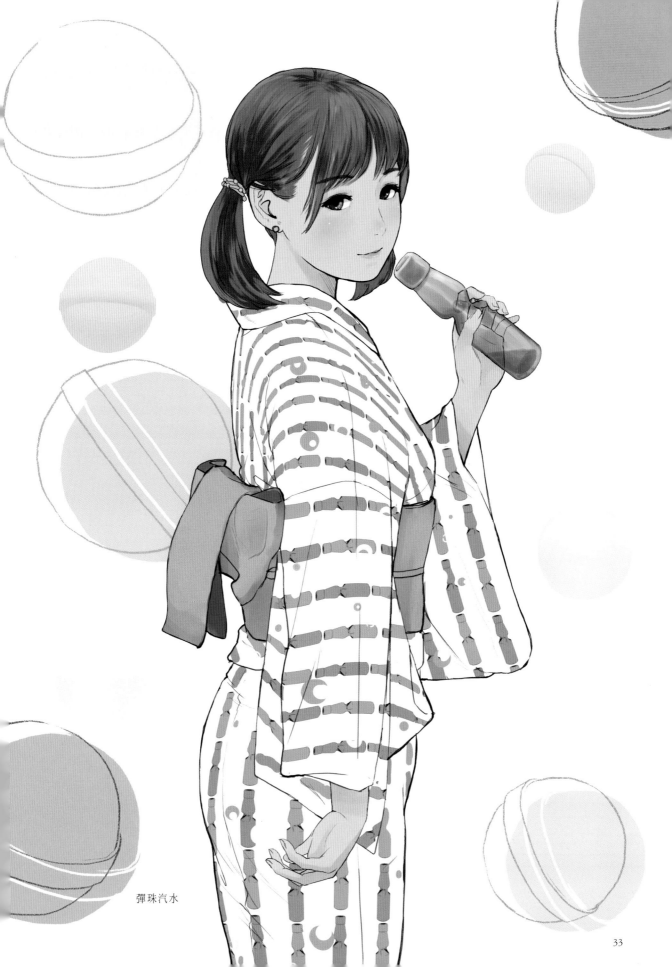

彈珠汽水

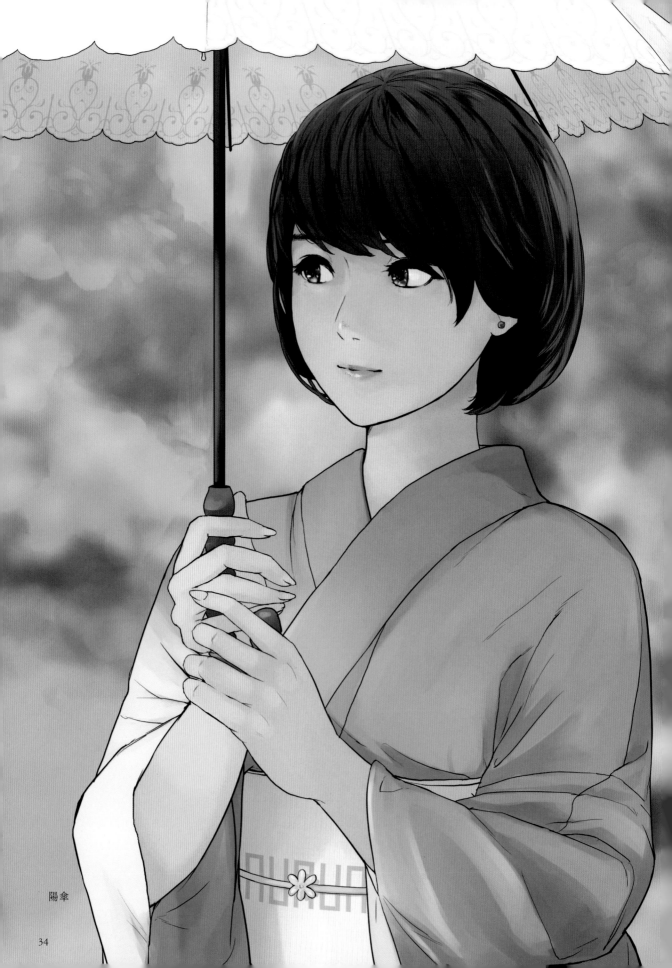

陽傘

毒蠅傘浴衣

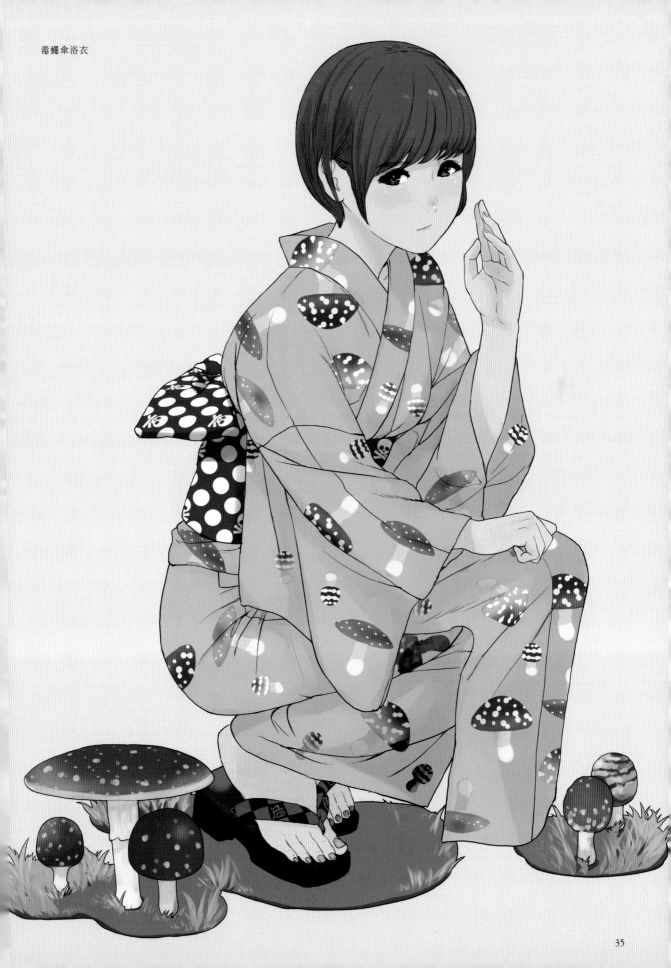

拉門浴衣

魚尾燈

海

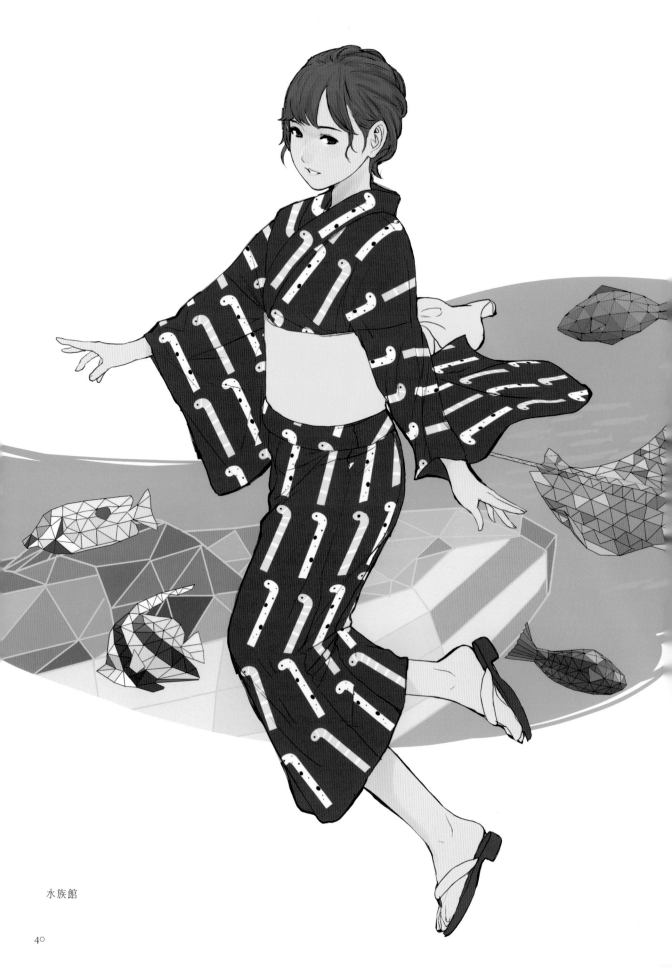

水族館

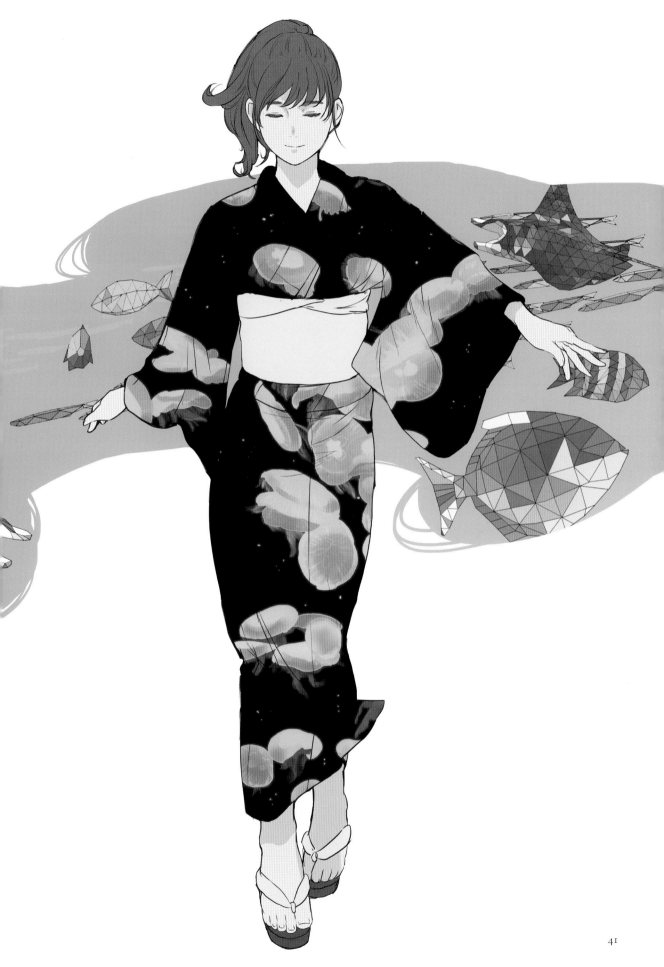

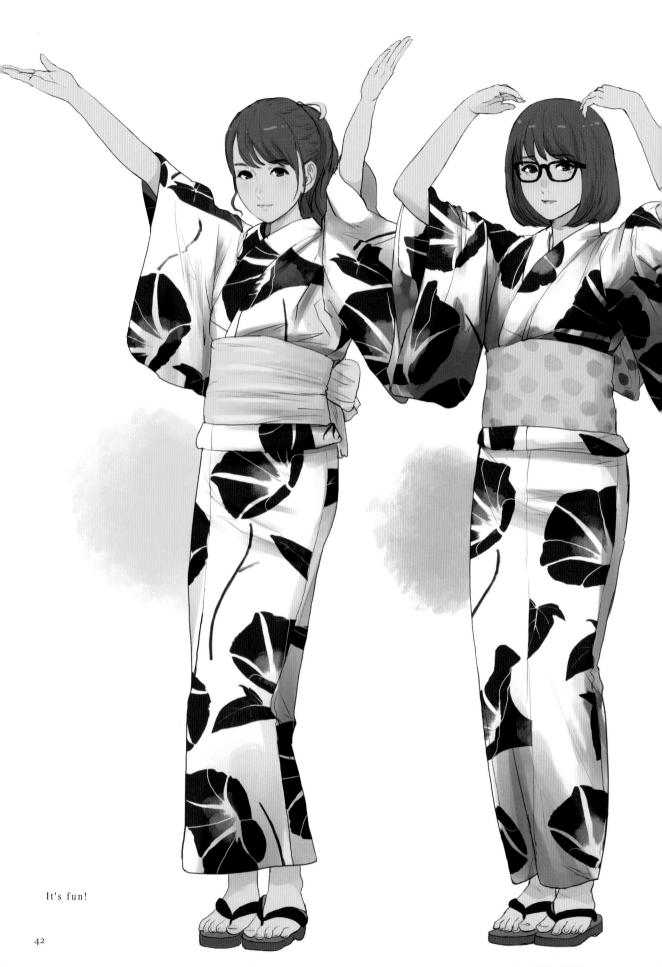

It's fun!

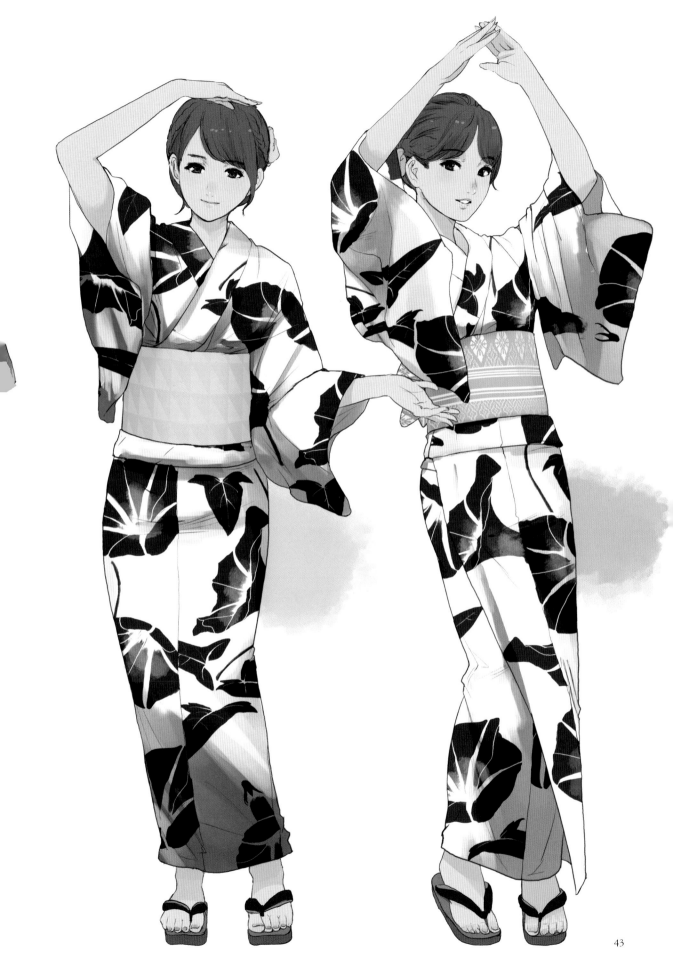

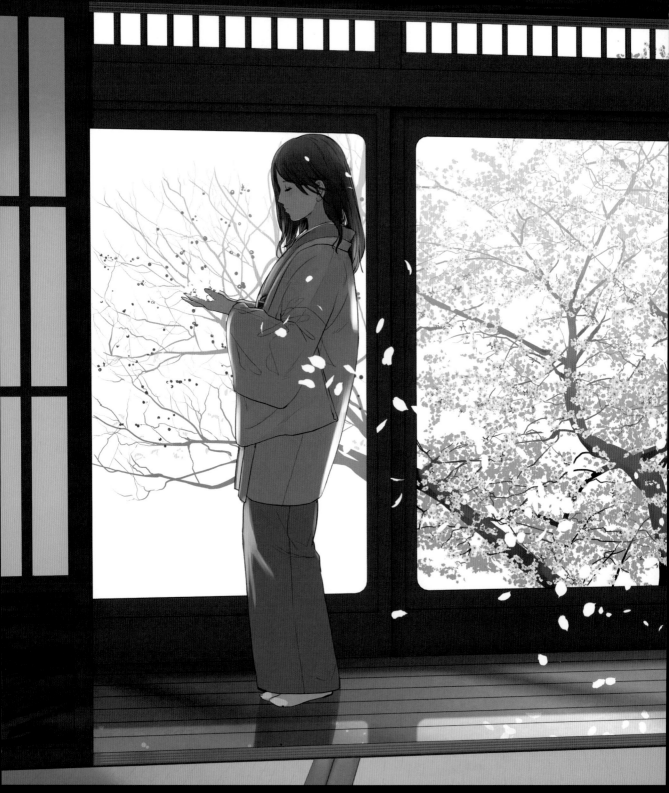

四季之窗

茶店女孩

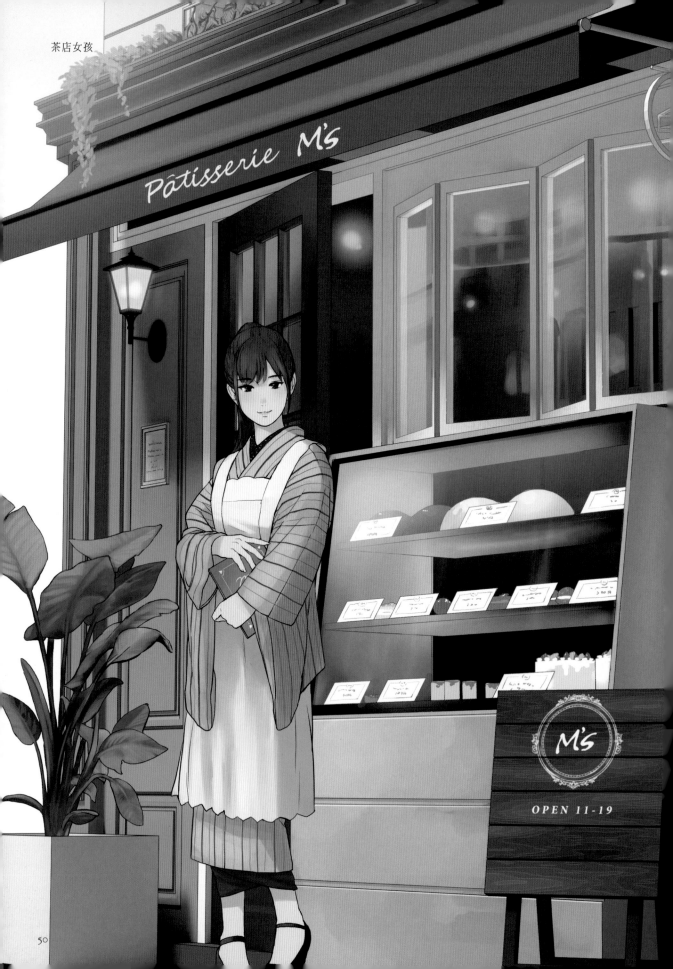

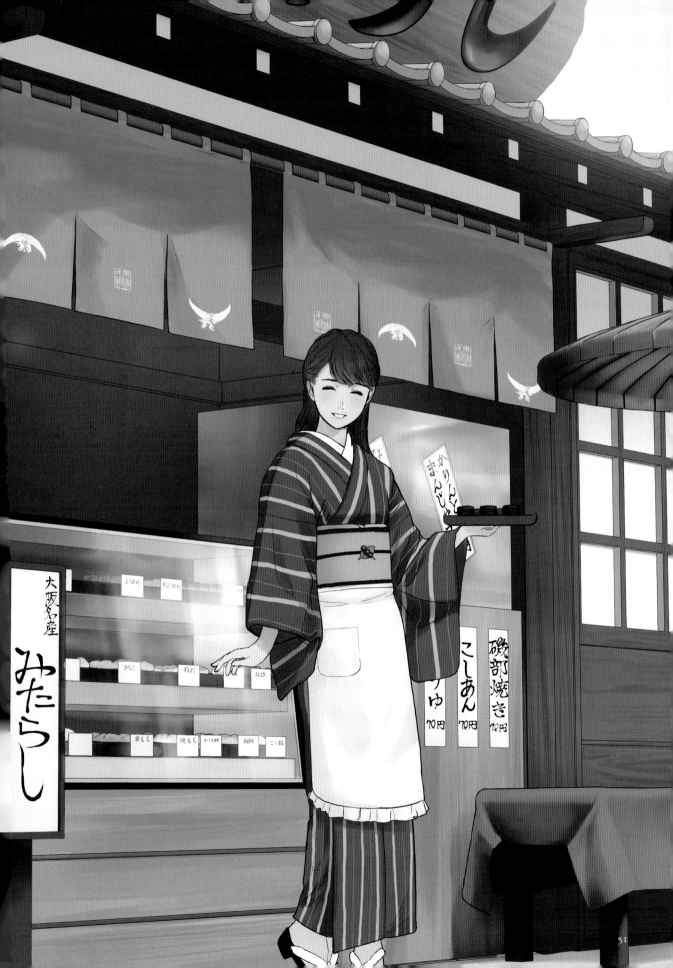

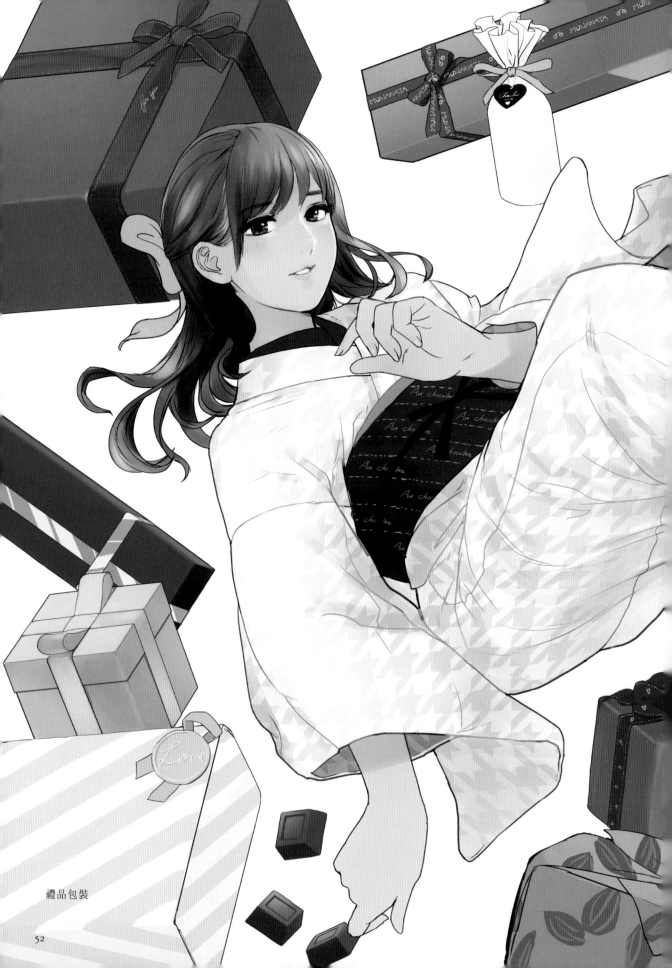

礼品包装

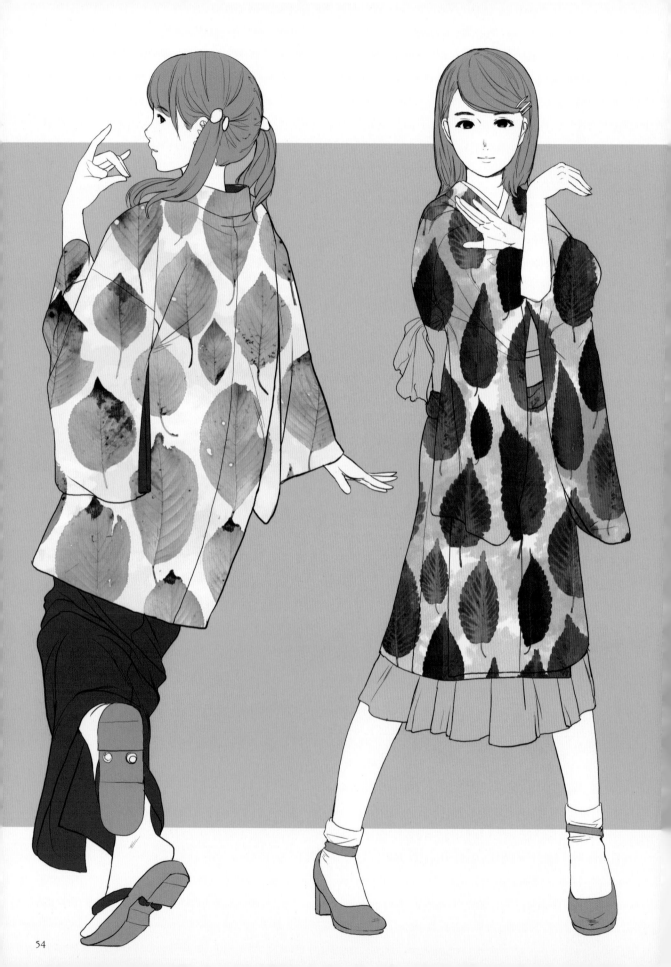

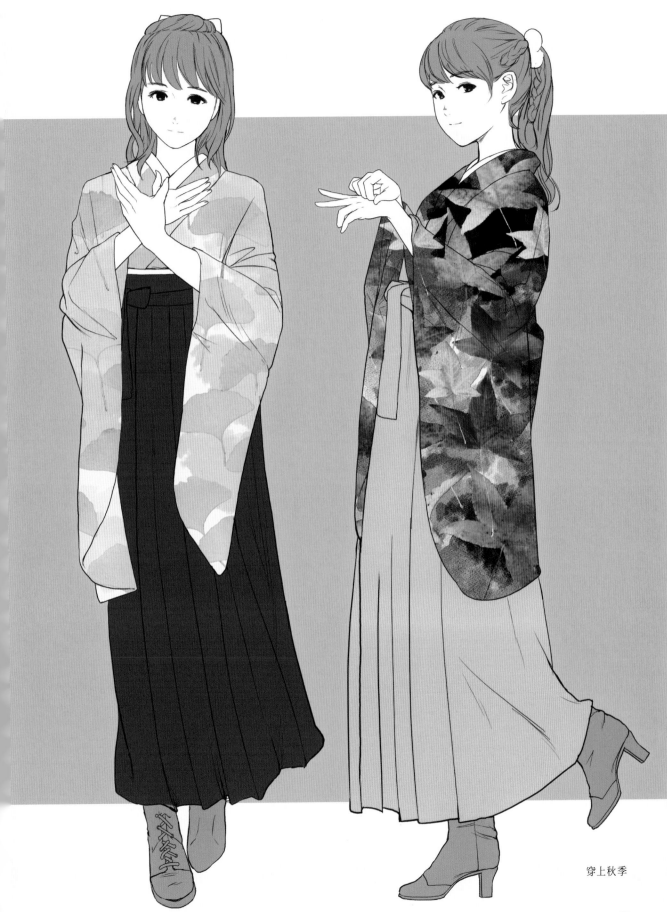

穿上秋季

動物腰帶
豬、羊、鼠、兔

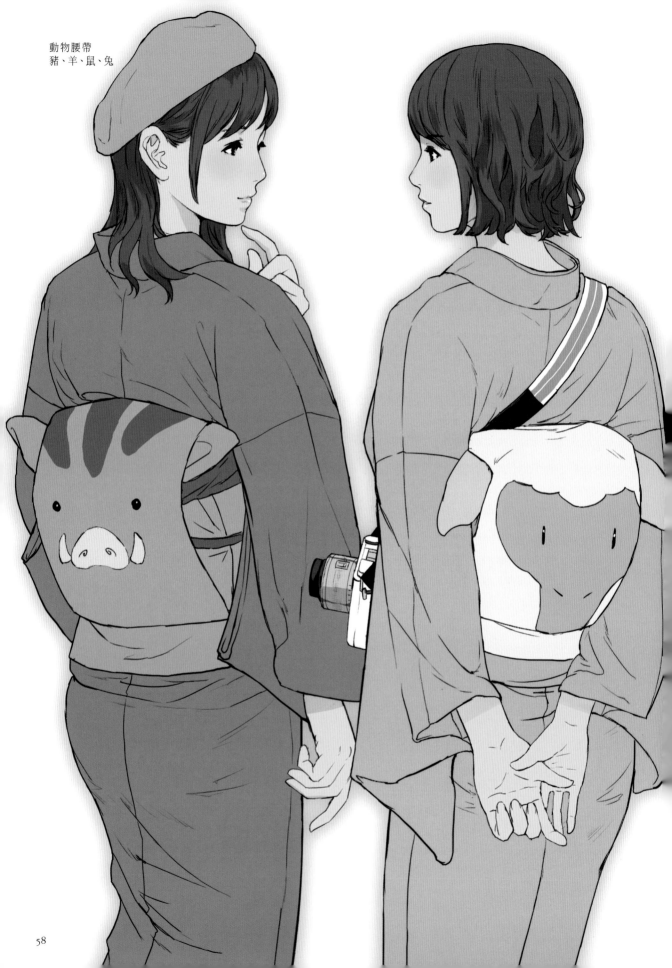

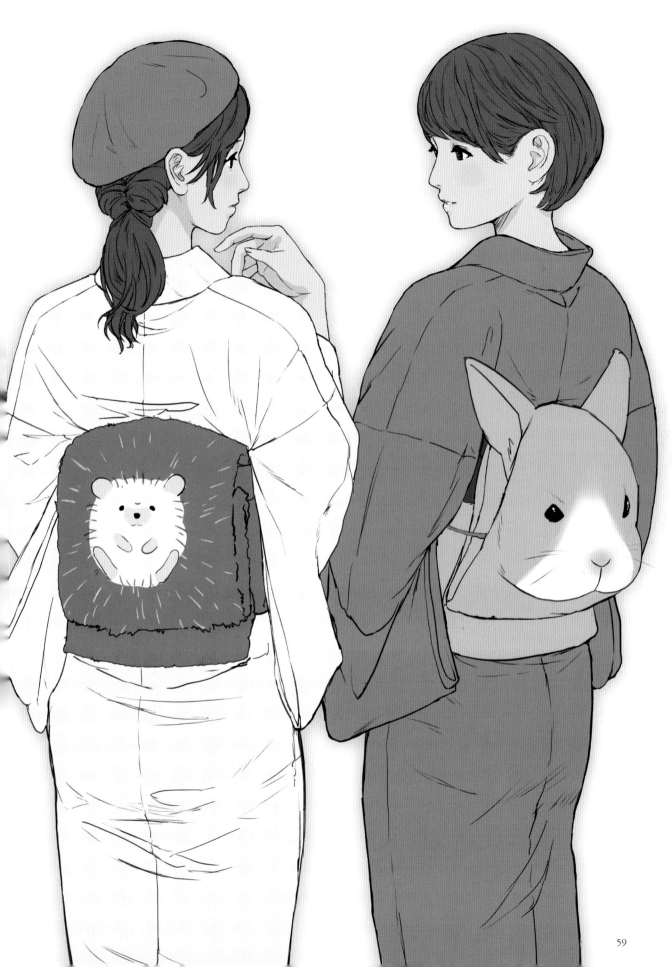

凩（秋末寒風）【KOGARASHI】
漢字又寫作木枯らし。秋末冬初吹的冰冷嚴峻寒風。

霹靂【HEKIREKI】
伴隨巨大聲響的落雷。「晴天霹靂」

螢雪【KEISETU】

使用螢火蟲或者雪地反射光芒來唸書的故事。引申為苦學。

蕭蕭【SHOUSHOU】

風雨寂寥的樣貌。

眼鏡和服

青蛙裝扮

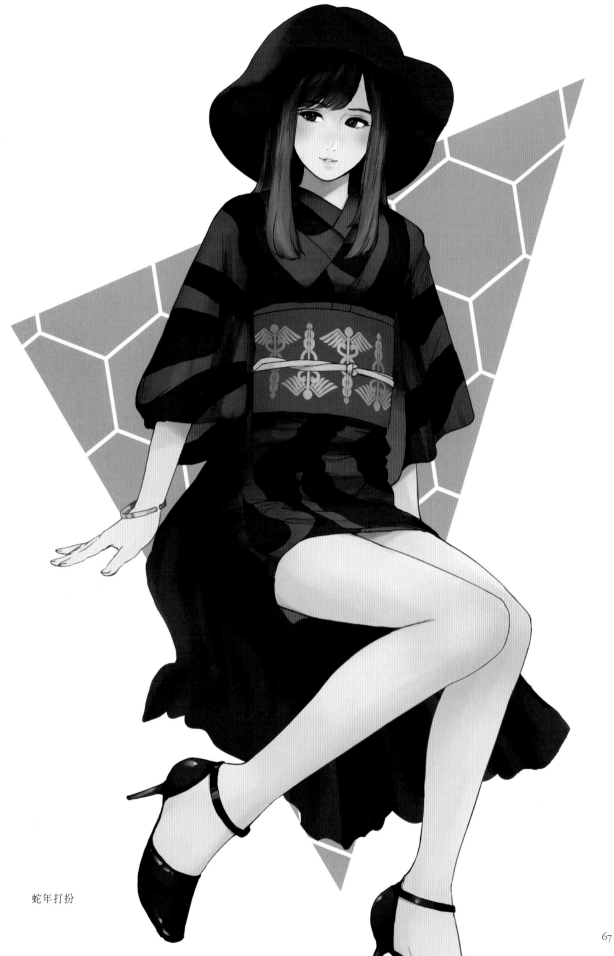

蛇年打扮

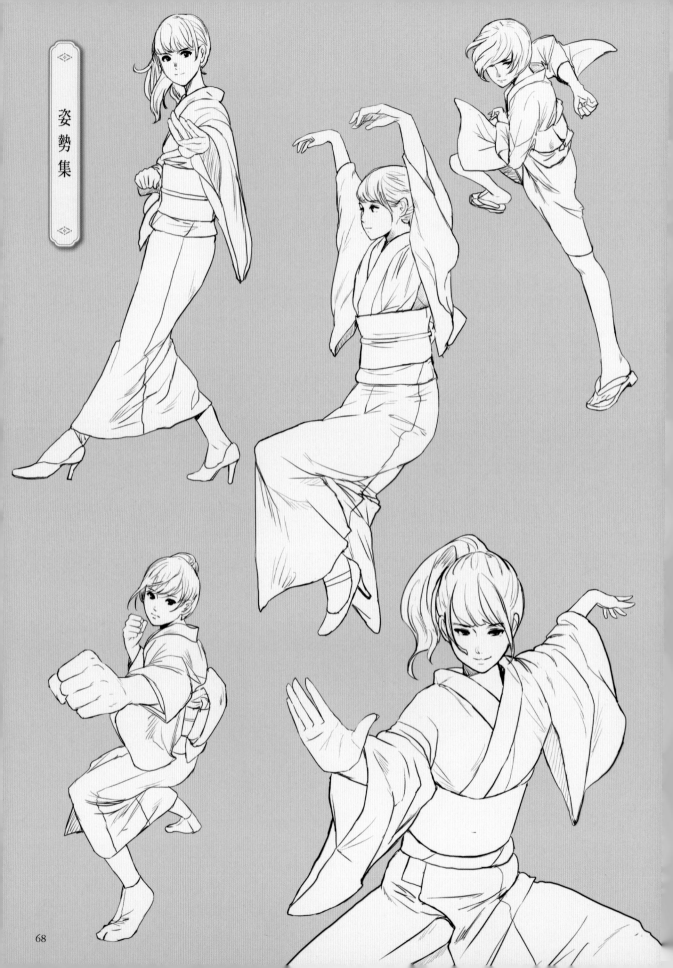

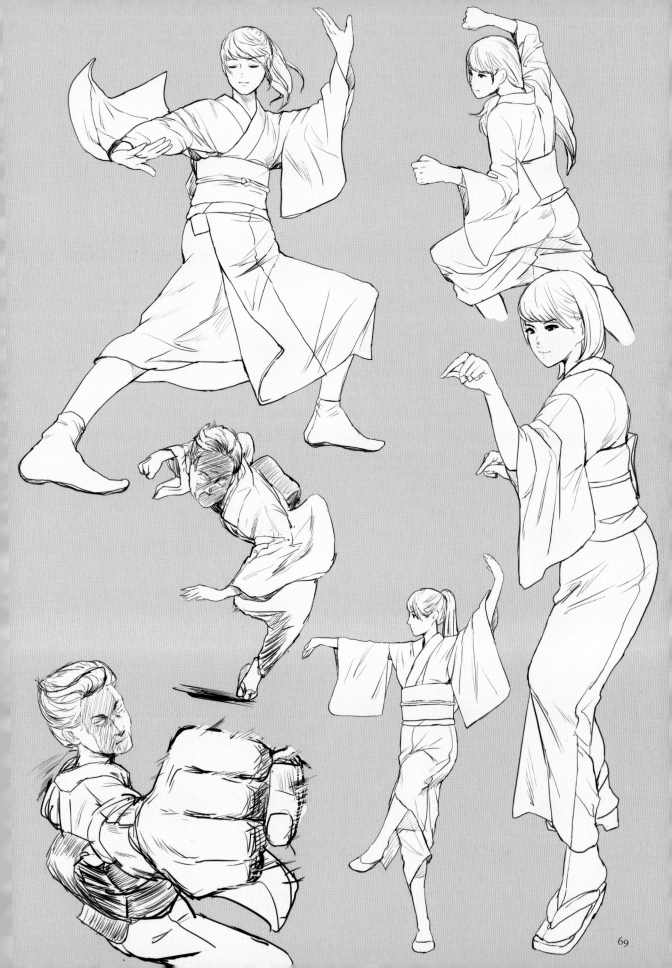

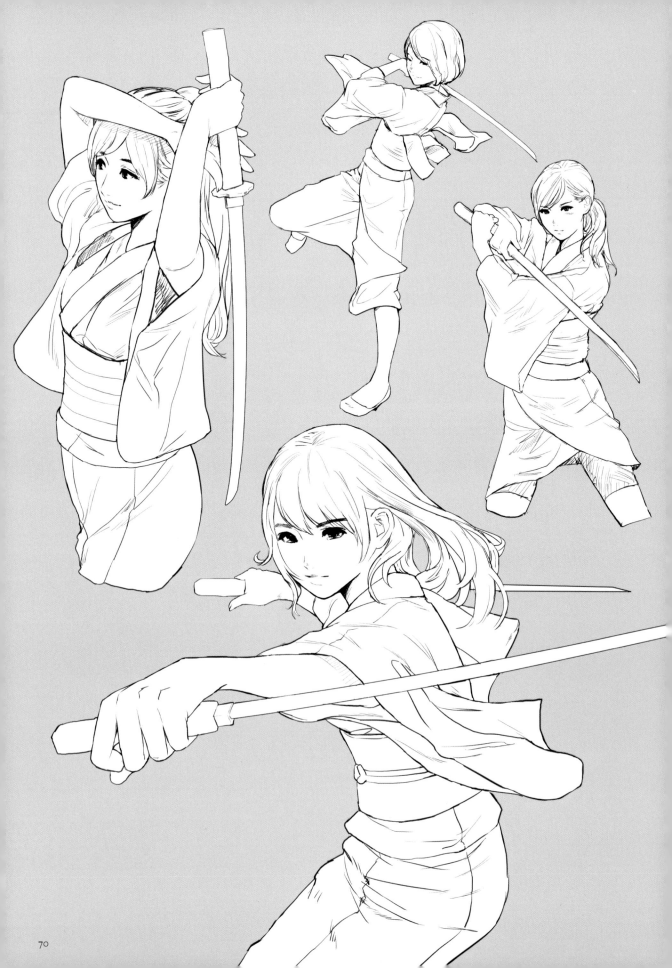

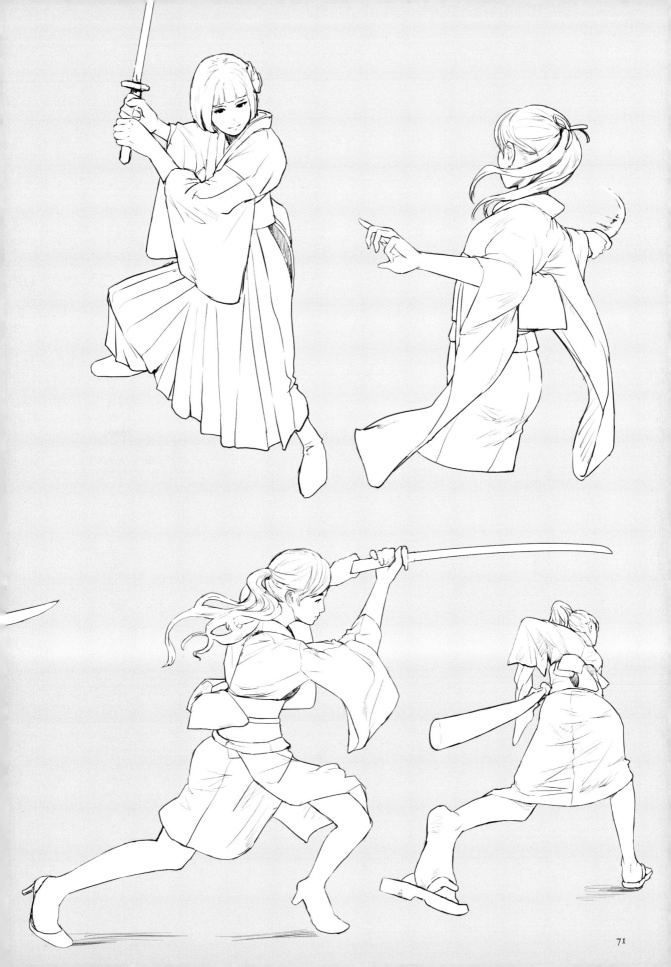

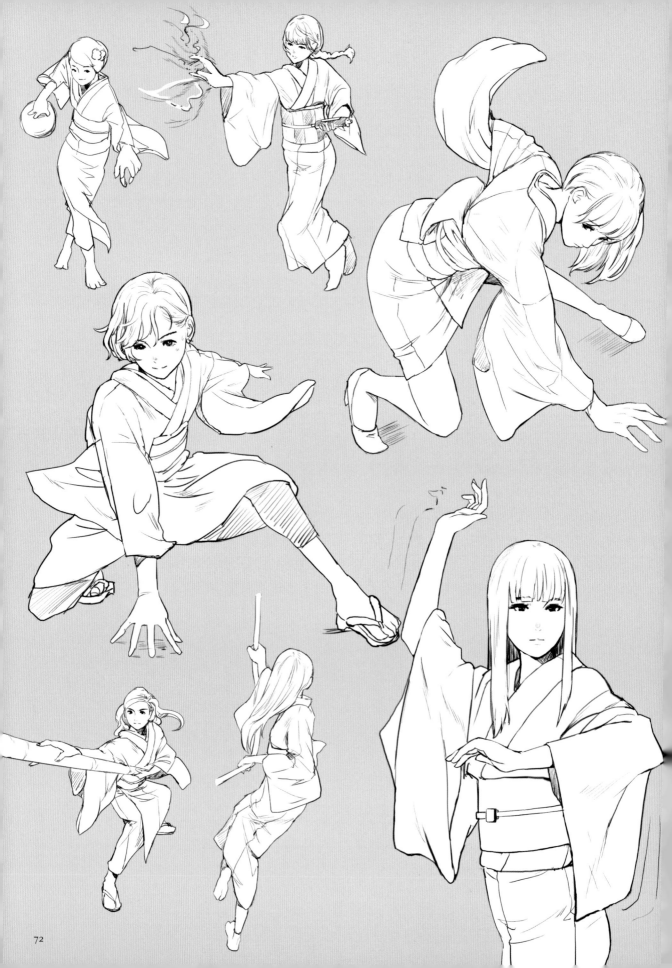

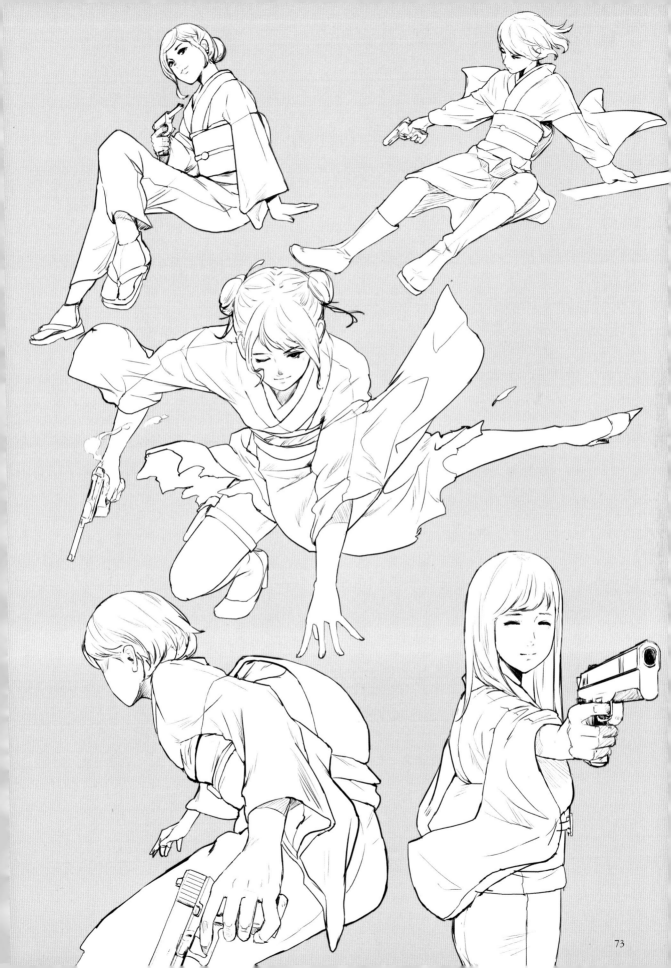

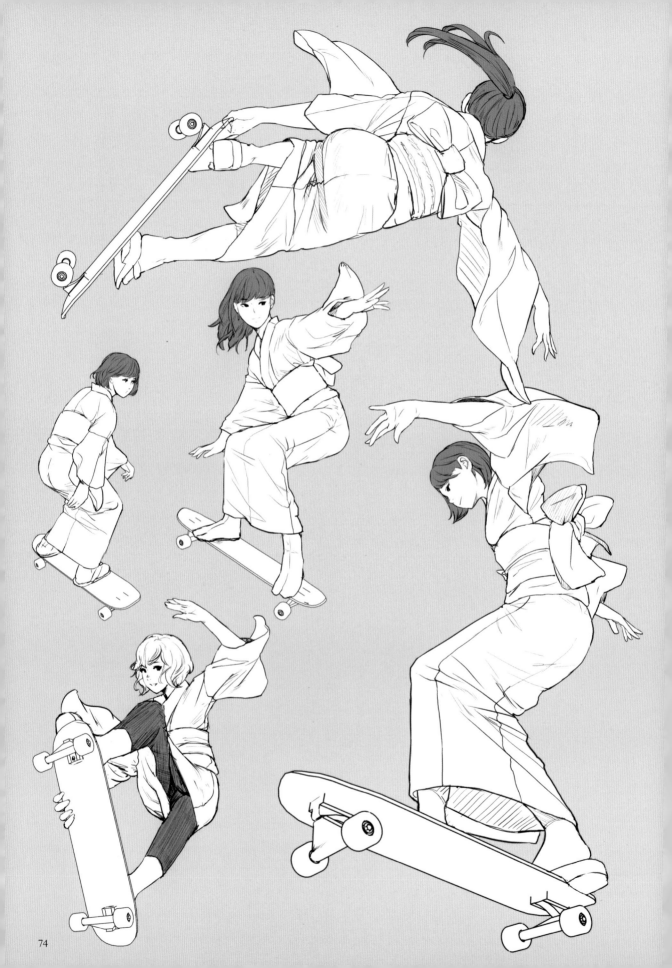

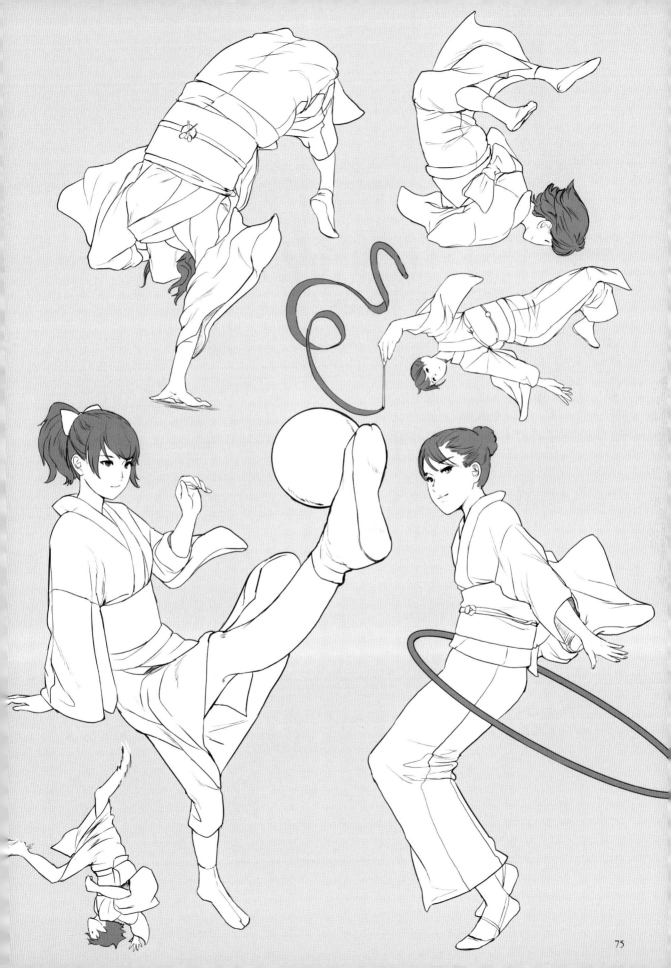

動物習作

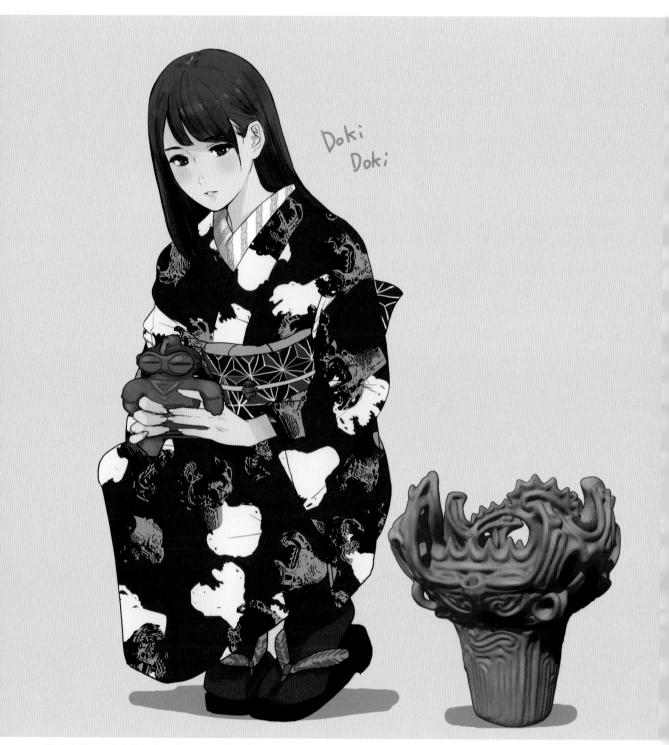

Doki Doki

縄文土器　　出自縄文オープンソースプロジェクト

浴衣、和服
插圖講座

　　在夏天的煙火大會就穿浴衣、新年則穿著和服去神社參拜、或者上街晃晃。真希望能讓年輕女孩兒們穿著振袖、或者自己喜歡的角色圖樣和服呢。但是和服好難畫喔！應該要怎麼畫才好呢？雖然只要翻看和服專門書籍，裡面一定會寫得非常詳盡，但我想知道的並不是那些事情啊……也許有不少人曾有過這些想法吧？以下就說明一些基本用語以及服裝結構，並且將解說的重心放在畫插圖時的重點。

《注意》
●本書將日文中的所有著物、含浴衣在內，都統稱為和服。
●本書的說明為現代和服中的一般服飾。

使用軟體	CLIP STUDIO PAINT PRO
繪圖板	XP-PEN Deco 01

・某些資訊由於本書作者希望而並未公開。
・本書介紹的繪圖方式依據作者的作畫環境及設定撰寫。
・本書中介紹的軟體及功能並不一定適用所有電腦。
・軟體使用相關疑問，請洽詢各產品客服窗口。
・恕無法回答不在本書記述、收錄內容範圍內的問題（關於軟體、硬體、服務使用方式等），還請諒解。
・本書內容為編輯部在 2019 年 8 月時確認的資訊。本書內的操作步驟及結果、以及當中介紹之產品暨服務內容，很可能在未告知情況下有所變更。尚請諒解。

此解說使用 2015 年刊載於「イラストやマンガの描き方が学べるオンライン教室 Palmie」之內容，添補修正過後刊載於本書。

浴衣與和服的圖面相異

乍看之下似乎是一樣的，但是浴衣與和服到底有何不同呢？一般人只有個概念就是：浴衣是夏天穿的、和服則是其他時間穿的服裝。但其實兩者在很多細節上都不太一樣。以下就介紹各部位。

浴衣與和服相異之處及各部位名稱

浴衣樣貌　　　　　　和服樣貌

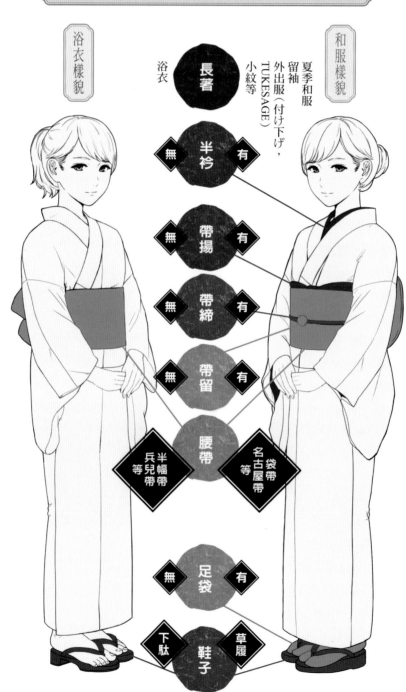

浴衣

無	半衿	有
無	帶揚	有
無	帶締	有
無	帶留	有

腰帶

兵兒帶　半幅帶等　　　名古屋帶　袋帶等

| 無 | 足袋 | 有 |

下駄　　鞋子　　草履

長著

夏季和服
留袖
外出服（付け下げ，TUKESAGE）
小紋等

1 半衿

這是和服的內衣，指的是固定在長襦袢上的領片。固定之後還可以取下更換，享受搭配的時尚樂趣。浴衣底下並不會穿長襦袢，因此也沒有半衿。

2 帶揚、帶枕

用來調整腰帶形狀的小工具。不同的腰帶打結方式也可能不需要這些工具。

3 帶締

從腰帶外側綁住腰帶的繩子。不同的腰帶打結方式可能不會使用帶締。浴衣通常不會使用。

4 帶留

固定在帶締上的一種裝飾品。通常能夠使得腰帶或者和服花紋更加亮眼。

5 長著

在本書當中指的是最外層的服裝。會因為材料、布料的織法、花樣等而有不同名稱。浴衣通常指當中布料較薄、花樣上比較涼爽感（適合夏天）的款式。

6 腰帶

從正面看不太出來，但其實綁結的方法五花八門（解說→P.86）。

7 足袋

類似和服用的襪子。如果穿浴衣則通常會赤腳。

8 鞋子

主要區分為下駄及草履。下駄是木頭製的；草履則是指其他材質的款式（解說▶P.90）。

左頁大致上介紹了浴衣及和服的不同之處、還有各部位名稱，不過有時候雖然穿著浴衣，也可能會使用帶締或者帶留作為裝飾品，也可能穿著薄蕾絲製成的足袋等。

和服的樣貌也可能會有「和洋混搭」這種與洋服搭配的組合、或者放入非和風的小物、也可能會穿皮鞋之類的，穿著方式也非常多樣化。

以下介紹的是現代和服當中較為「一般」的穿法，請大家記得「沒有這個就很奇怪、有那種東西很奇怪」這種說法是不太正確的。

另外，也有些以浴衣之名販售的長著（穿好襦袢之後的外衣）只要加上半衿，就可以說是夏季和服了。

這樣一來，究竟浴衣與和服的差異何在？也許大家會覺得有些混亂。從前的浴衣似乎是寢間著（睡衣），但到了現代，浴衣也可以做為當成外衣的一種服裝，是一種時髦的和服。因為這些理由，所以本書當中認為浴衣是指「可以貼身穿著、花樣及外觀有夏季感」的服裝。

除了一般和服穿法以外，自由搭配也不奇怪！可以試著畫出各種可愛的浴衣及和服、搭配各式各樣的姿勢。

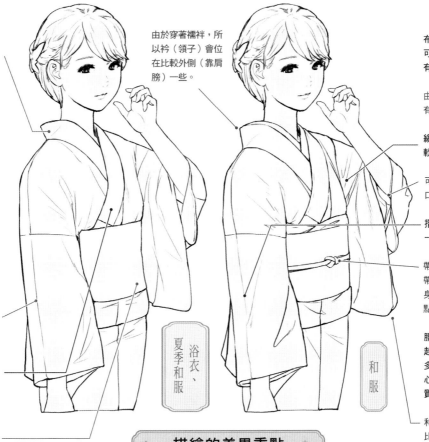

左圖（浴衣、夏季和服）

衿（領子）會重疊縫好幾層布料，因此比其他地方來得厚。

布料雖然薄，但並不是像紙張那樣脆弱輕巧。（重要）

內裡可能會因為光源而有些透光、或者圖樣看來顏色較淡。

綯褶也會比較輕微。

這條線是收摺時的線條。並不是縫線。因為布料薄的關係，所以摺痕會很明顯。

腰帶有沒有壓到胸部上都沒有關係，浴衣規定在這點上比較寬鬆。

因為是夏季用途，所以會比較薄，但畢竟是纏繞在身體上，因此還是會有些厚度。若使用的是兵兒帶，要記得畫得柔軟一些。

由於穿著襦袢，所以衿（領子）會位在比較外側（靠肩膀）一些。

右圖（和服）

布料有一定厚度。可能內裡也可能沒有。

由於是廣衿，所以有一定厚度。

綯褶看起來寬而柔軟。

可以看見內裡和袖口布料。

摺痕會比浴衣輕微一些。

帶締的打結方向和帶留是用來顯示出身體朝哪一面的要點。

腰帶和夏季用品比起來不至於厚太多，但最好還是留心要有點硬梆梆的質感。

和服的袖子角最好比較圓滑些。

浴衣、夏季和服

和服

描繪的差異重點

和洋服一樣，最重要的是顧慮和服整體的布料「厚度」。
尤其是衿和袖子等處，特別容易看清楚布料的厚度，要特別注意。

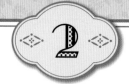

搞懂構造與穿著方式

首先介紹和服主體，也就是長著的結構。因為在穿著上需要花點功夫，因此很容易被認為非常困難，但其實結構意外地簡單。以下使用比較大概的比例來解說。

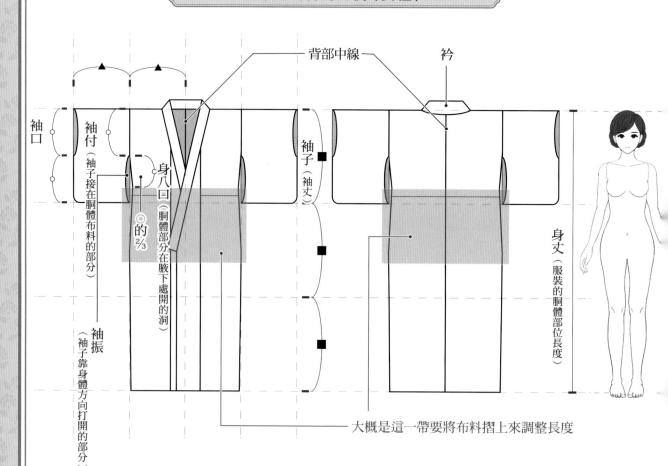

背部中線

衿

袖口

袖付（袖子接在胴體布料的部分）

身八口（胴體部分在腋下處開的洞）

◎的 2/3

袖子（袖丈）

身丈（服裝的胴體部位長度）

袖振（袖子靠身體方向打開的部分）

大概是這一帶要將布料摺上來調整長度

上圖是長著整體大致上的比例。女性穿著長著時，「身高＝身丈」。當然這樣穿起來絕對會踩到下襬，所以在穿著的時候必須費點功夫（解說 ▼P.83）。

首先要以角色的身高（一直算到頭頂），來計算出袖丈（袖子的高度）。大約是身丈的3分之1。如果是成人禮或婚禮等會穿的和服的話會更長，大約是3分之2。浴衣由於要看起來比較涼爽，所以也可能會稍短一些。只要有了這個大致上的標準，那麼畫圖的時候就不會太長、又或者不小心太短了。

袖口的大小請記得大概是袖丈的一半左右。實際上標準是23cm，嚴格來說並不到袖子高度的一半。雖然會與實際上的尺寸產生一些誤差，但為了畫圖的時候有大概的基準，所以還是統一一個一定的比例。

袖付的位置正好在背部中線到袖口的正中央。

一般穿著方式

了解長著的結構以後，再照著順序穿起來吧。

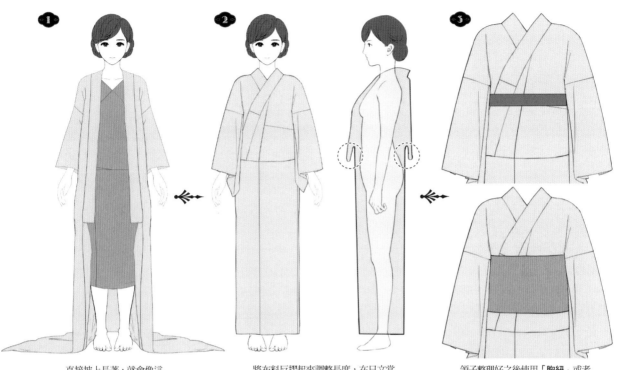

❶ 直接披上長著，就會像這樣拖在地上。

❷ 將布料反摺起來調整長度，在日文當中稱為「おはしより(OHASHORI)」，這個反摺部分的位置會根據長著本身的長度、以及穿著者的身高而有位置上的變動。

❸ 領子整理好之後使用「**胸紐**」或者「**伊達締**」來綁起固定。使用相同用途的「**コーリンベルト（固定領片用的扣環皮帶）**」也很方便。腰帶會綁在這些東西的外側。

將 P.82 的圖
穿到人物身上

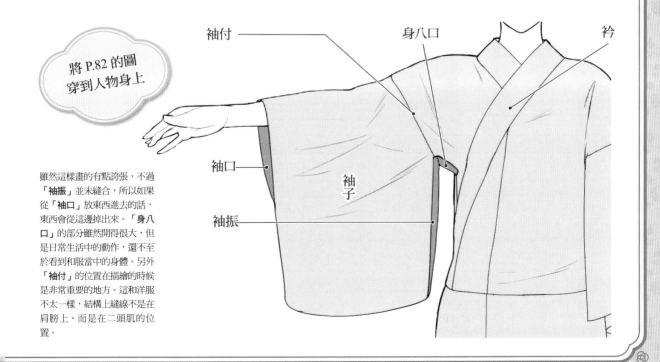

袖付　　身八口　　衿

袖口　　袖子

袖振

雖然這樣畫的有點誇張，不過「**袖振**」並未縫合，所以如果從「**袖口**」放東西進去的話，東西會從這邊掉出來。「**身八口**」的部分雖然開得很大，但是日常生活中的動作，還不至於看到和服當中的身體。另外「**袖付**」的位置在描繪的時候是非常重要的地方。這和洋服不太一樣，結構上縫線不是在肩膀上、而是在二頭肌的位置。

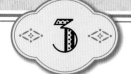

和服之下是穿什麼？

這雖然是平常不會看見的部分，但想到畫圖時可能會有各式各樣的情境，那麼還是先了解一下會比較方便。
長襦袢分為關東式和關西式，以下介紹的是關西式。

❶ 首先穿上胸衣和短褲。有和服專用的「和裝胸衣」能夠盡可能壓平胸部、並且在胸下加上一些分量。

❷ 穿上會貼身的「肌襦袢」及「裾除（襯裙）」。這兩件衣服具有吸汗以及調整身形的作用。另外也可以使用另一種整件形狀的「和服用連身衣」。

❸ 為了避免長著沾到汗水等汙漬，要再穿上「長襦袢」。這件並沒有「おはしょり（OHASHORI）」這個反摺的部分。從和服的「袖口」和「袖振」處會隱約看到長襦袢，因此是一種若隱若現的時尚重點。浴衣下並不會穿這件「長襦袢」。

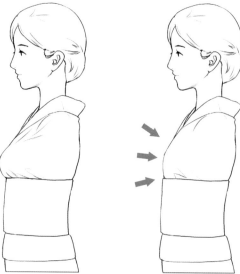

浴衣及和服都一樣，要盡可能將胸部壓平會比較好看，因此可以接受腰帶壓在胸部上的插圖。但這個部分也可以視作畫風或個人喜好的範疇。

如同介紹中所描述的，一般穿著和服的時候會重疊好幾層，非常費功夫又麻煩。但這些基本上是看不到的，因此也會出現下列幾種可能：

● 直接穿平常洋服用的內衣褲之後就穿上長襦袢
● 不穿胸衣胸罩就直接穿肌襦袢
● 用背心等貼身衣物代替
● 根本不穿長襦袢

因此書中的介紹只是一種範例。

以浴衣來說，裡面穿平常的內衣褲也沒有問題，不過浴衣的布料比較透明，因此還是要留心會不會過於透光的問題。

拿來搭配浴衣的常見小物

以下舉出幾個能夠搭配浴衣插畫的小物。
不需要在意是日式還是西式，都拿來搭配看看，也許還挺合的呢？

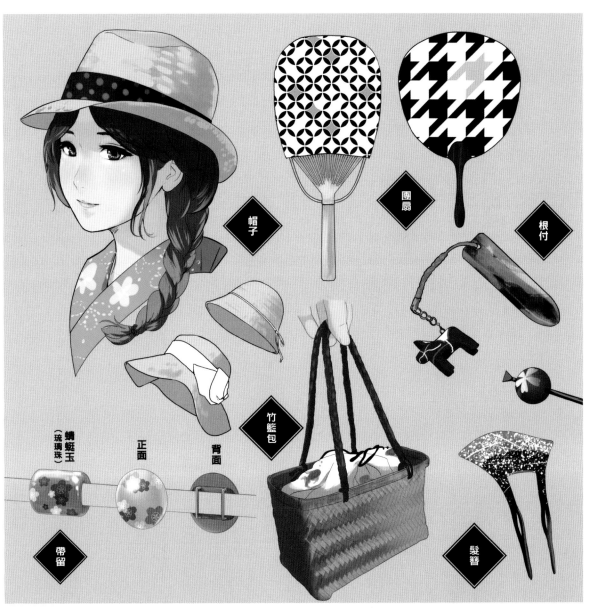

帽子

團扇

根付

竹籃包

蜻蜓玉
（琉璃珠）

正面

背面

帶留

髮簪

帽子

提到夏天，當然該有頂草帽，不過也可以試試紳士帽、平頂帽、鐘形帽等等，試著和洋混搭，很可能意外的搭調。

團扇

有各式各樣的形狀，也可以試著在花樣上展現玩心。

帶留

背面會是金屬零件，將帶締從此處穿過去。金屬零件可以在手工藝品工具店買到，可以自己製作。

髮簪

右上是玉簪（有珠子的髮簪）、左下則是扇形簪。這兩者如果都照原先尺寸來繪畫的話，在插圖中看起來會非常不顯眼，因此可以畫得稍微誇張一些。

根付
（吊飾）

這原本是用來防止煙盒等物品掉落的工具，但也可以單獨當成裝飾品。可以加上帶插以後插在腰帶上。和服也能使用。

竹籠包

這裡畫的是最具代表性的手提包，不過也可以使用布包、皮革或者合成皮材質的包包。也可以是背包。

描繪腰帶的方式

最具代表性的腰帶有四種。腰帶的直向為「寬度」；橫向則是「長度」。
描繪的時候特別留心「寬度」的話，就比較不容易發生「以圖畫來說怪怪的」情況。打結方式也是五花八門。

袋帶

寬約31cm。實際上會和名古屋帶
一樣，將部分折成一半來使用。通
常用來搭配格調較高的和服。

有些會有線。

半幅帶

整條都是寬16cm，為袋帶寬度的
一半。浴衣等會使用的就是這種腰
帶。

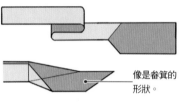
名古屋帶

寬約31cm。為了要
比較好纏繞身體，從
中途會加工摺成大約
一半的寬度（約
16cm）。

像是畚箕的
形狀。

兵兒帶

寬約50cm。通常是男性或者孩童
使用的腰帶，布料非常柔軟、直接
揉在一起纏繞身體即可。

為了要比較簡單
說明腰帶寬度，
所以才用數值來表示，
但實際上會有上下變化。

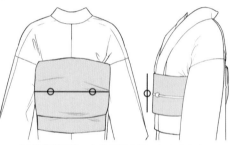

不管哪種腰帶，身體正面的部分都大約是寬
16cm左右（袋帶會摺成一半使用），約為身高
的1/10上下。袋帶、名古屋帶在背後會呈現原
先的寬度31cm左右。

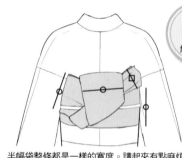

半幅袋整條都是一樣的寬度。講起來有點麻煩，
不過有些打結方式會讓結的某些部分變成腰帶的
一半（也就是8cm左右）。看著資料畫畫的時
候也要特別注意這個「寬度」的部分。

腰帶打結方式

有時候相同打結方式會有不同名稱；又或者只是稍微變化就換了名稱，
實際上打結方式非常多變化，還請仔細觀察後再描繪。另外有時腰帶正反面的花樣或顏色會有所不同。

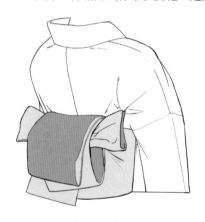

半幅帶　分割角出結

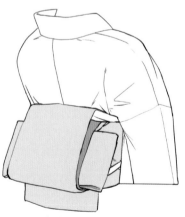

名古屋帶　角出結

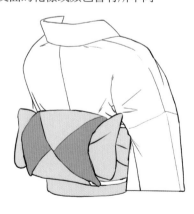

半幅帶　風船太鼓

這是和服最常見的腰帶綁法。但構造非常複雜！

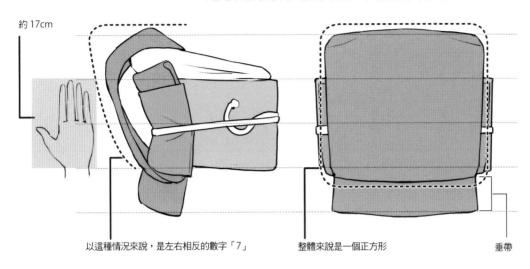

約17cm

以這種情況來說，是左右相反的數字「7」

整體來說是一個正方形

垂帶

這是腰帶結當中最常見的「太鼓結」。整體平衡方式，就是從正後方看過去時是個正方形，這樣在圖面上就會非常美麗。最好能讓「太鼓」本身看起來蓬蓬的、從側面看過去是個數字「7」會更好。垂在下面的「**垂帶**」與上面的太鼓大致上的比例，以左邊的圖片表示。成人女性的手掌大約寬17cm，正好可以當成腰帶寬度的評估方式。

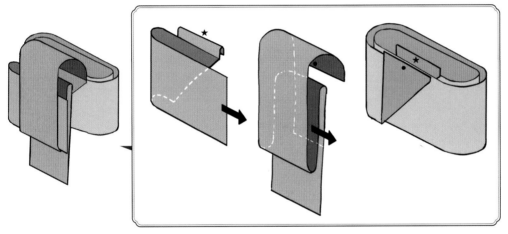

★

●

★

腰帶雖然是一整條的布料，但我以比較容易理解的方式來拆解成左圖。★與★、●與●是原先布料相連的部分。這樣一看就很容易了解，其實腰帶真的很複雜。另外也可以發現比較意外的是，其實繞在身上的部分不到兩圈。

長著的種類

① 絲線的種類

② 加工方式、產地

③ 圖樣、設計

① 棉布
② 薄且涼
③ 夏季花色

留袖　訪問著　色無地　外出服　小紋　御召　大島綢　黃八丈　綢（紬）　木棉著物　浴衣

和服會依據反物（用來製作成人用和服需要的布料）的絲線種類、加工方式、花樣等而有不同的種類名稱。另外，藉由和腰帶的搭配也可以提升格調或者降低，雖然有點複雜，但基本上就是如左圖，越左邊的基本上格調越高。描繪角色的時候可依據場景，在服裝格調上有所區別的話，那就更完美了。順帶一提，長著本身的結構幾乎都是一樣的。

使用比例與輔助線描繪

接下來就實際上描繪出穿著的樣子。第一次畫的人、不習慣的人，可以使用以下介紹的比例及輔助線來抓住圖畫的感覺。只要明白邏輯道理之後，就連正面以外的構圖應該也能夠比原先更好理解。

決定腰帶的位置

現實中穿著浴衣或者和服的時候，腰帶的位置會因人而異。這並沒有固定的規則。一般來說腰帶的位置高，會給人較為年輕的印象；腰帶低則比較沉穩，又或者已經穿得非常習慣。這本書當中考量到圖畫較為好看及平衡感的問題，介紹以「比例」、「骨盆」及「胸線」為基準的描繪方式。

若採用7～8頭身來描繪，第二段下緣就是乳尖、第三段下緣就是骨盆上方，腰帶會在這兩條線之間。首先將腰帶下緣對齊骨盆。腰帶前面的寬度大約是17cm左右，和成年女性的手長寬度、又或者是下巴到髮髻線左右差不多，這樣就確定腰帶上緣了。

實際上腰帶寬度大約是身高的十分之一，但是Q版當然不能這樣算。只要把腰帶畫成大約壓住骨盆，就能決定平衡感剛好的寬度及位置。

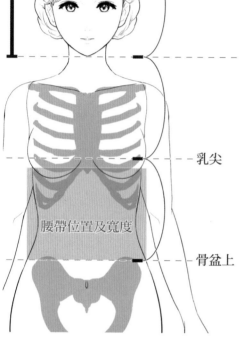

── 乳尖

腰帶位置及寬度

── 骨盆上

這只是一個大概，大小和寬度都會有所變化。尤其是振袖等，如果把腰帶的位置畫稍稍高一些，會感覺比較「有那麼回事」。

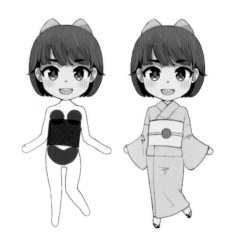

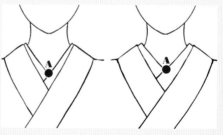

領子的重點

從側面看衣紋（就是領子沒有貼在背後而露出脖子）的空間大約是3、4根手指或一個拳頭左右的平衡感比較好。可以試試看自己比較喜歡的樣子。

半衿多一些會有看起來比較年輕的氣氛（右）。如果半衿比較收斂，將點 A 稍稍往下的話，會比較有成熟感（左）。就算只是這麼小的地方，也會大幅影響給人的印象。

描繪衿

使用輔助線就能輕鬆畫出！

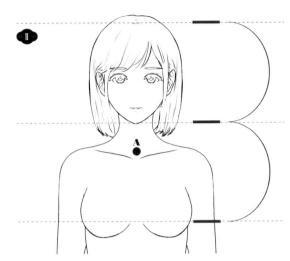

在鎖骨凹陷處擺上點 **A**。鎖骨的位置也是因人而異，大約是與肩膀水平的位置。

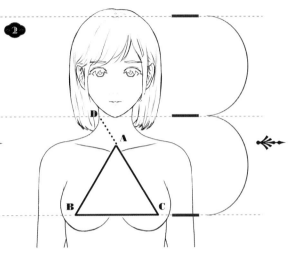

將乳尖作為 **BC** 兩點，畫出 △ **ABC**。將 **AC** 邊延伸到與脖子重疊處決定點 **D**。

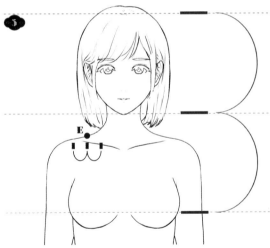

使用另一個比例，從脖子旁邊到腋下左右的寬度，這段的正中央設為點 **E**。

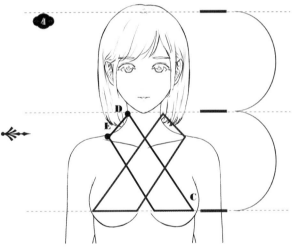

使用這些基準點畫出 **DC**、與 **DC** 平行的 **E** 起頭線。另一邊也用一樣的方式拉出線條，就畫出衿的位置線了。

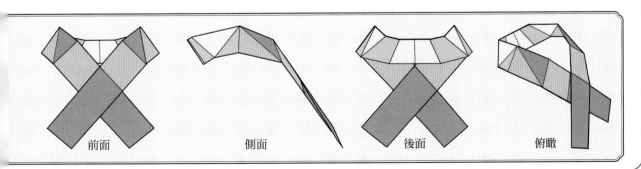

前面　　　　　側面　　　　　後面　　　　　俯瞰

千萬不要忘記畫這些

除了長著、腰帶、衿等和服結構及其描繪方式以外，
以下另外介紹一些是只要有畫好，就能夠展現出「看起來像和服」的要點。

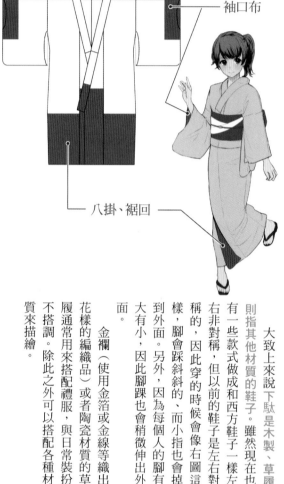

袖口布

八掛、裾回

和服區分為有內裡的「袷衣」和沒有內裡的「單衣」兩種。內裡布當中靠近衣襬的稱為八掛、裾回；袖口附近的則是袖口布。原本這是為了防止髒汙的措施，但行走的時候衣襬會飄起、袖口有時候會比長著本身稍微冒出來一些，中特別將露出來的部分稱為（袖口ふき），因此也是時尚的醍醐味。實際上幾乎都是單色的，不過畫圖的時候也可以加一點玩心，改變顏色及圖樣。

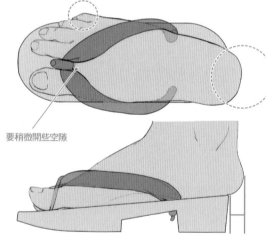

要稍微開些空隙

下駄、草履

大致上來說下駄是木製、草履則指其他材質的鞋子。雖然現在也有一些款式做成和西方鞋子一樣左右非對稱，但以前的鞋子是左右對稱的，因此穿的時候會像右圖這樣，腳會踩斜斜的、而小指也會掉到外面。另外，因為每個人的腳有大有小，因此腳踝也會稍微伸出外面。

金襴（使用金箔或金線等織出花樣的編織品）或者陶瓷材質的草履通常用來搭配禮服，與日常裝扮不搭調。除此之外可以搭配各種材質來描繪。

縮臀裾

由於和服是直線構造，因此穿起來會是圖左的「寸胴（結構上沒有腰身而呈現一直線）」。但可以在著裝的時候稍微下點功夫，將下襬拉緊一些，讓整體看起來更加俐落，這就稱為「縮臀裾」。在畫圖的時候如果能夠畫成這樣，也會比較俐落，但就算是「寸胴」也不會太奇怪，請依照需求描繪。

寸胴

縮臀裾

千萬別忘記畫和服的「線條」

此處說的「線」是指縫合線或者摺線。好好畫出這些線條，就能夠增添「和服感」。
這和洋服完全不一樣，因此請多留心不要忘了畫、也不要畫錯地方。

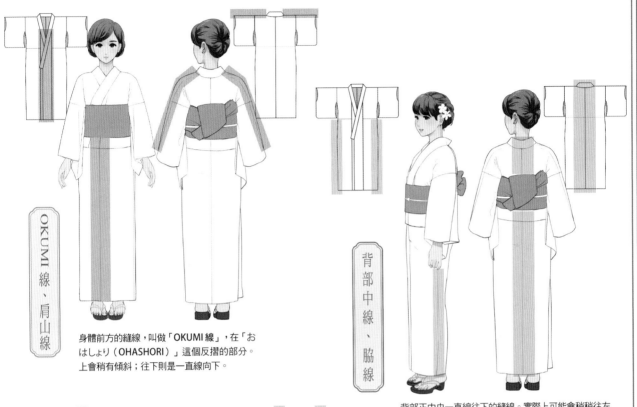

OKUMI 線、肩山線

身體前方的縫線，叫做「OKUMI 線」，在「お
はしょり（OHASHORI）」這個反摺的部分。
上會稍有傾斜；往下則是一直線向下。

背部中線、脇線

背部正中央一直線往下的縫線。實際上可能會稍稍往左
右偏，不過畫圖的時候會在正中央看起來比較「有那
麼回事」。「脇線」是則是通過脇，也就是腋下的縫線，
又叫做「脇縫」。在身體正側面。

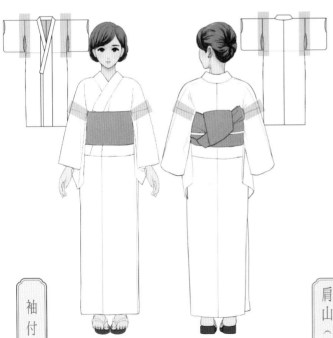

袖付線

這是最容易與洋服一樣畫在肩膀，發生錯誤
No.1 的線條。縫線位置大約是在二頭肌處。可
以記得比例大約是在背部一半的位置。

肩山（線）

洋服的縫線會在肩膀的「山」（譯註：高起處），但和服並不
會。但是通常都會推擠出現「褶綯」。以男性來說，線條會出
現在肩膀上，但女性則會出現在比肩膀後面一些的位置。這是
由於女性會把衿向後放，做出衣紋。

男女相異

前半解說是以女性為主。以下就介紹男性和服的結構。
雖然有人會想：咦？不是一樣嗎？但其實還挺多細節不同。

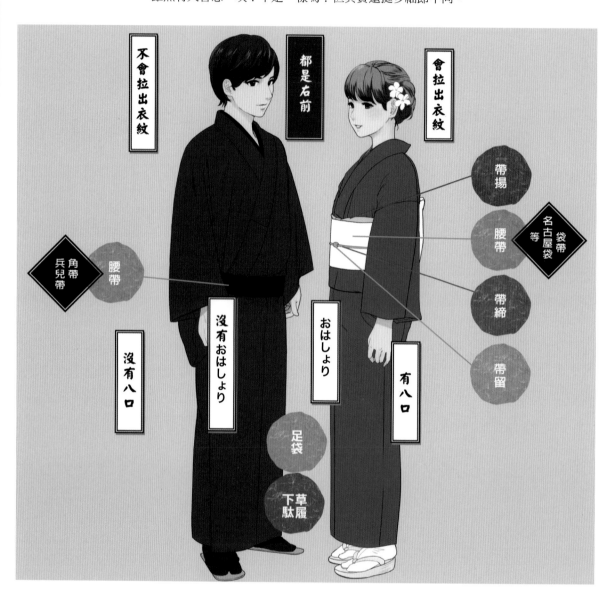

不會拉出衣紋

都是右前

會拉出衣紋

帶揚

腰帶

帶締

帶留

名古屋袋
袋帶
等

角帶
兵兒帶

腰帶

沒有おはしょり

沒有八口

おはしょり

有八口

足袋

草履
下駄

基本上男性和服必要的東西只有「長著」和「腰帶」，因此著裝的時候和女性相比，東西非常少。

上圖男性是穿和服，浴衣就是「少了半衿」並且「沒穿足袋」的狀態。

如同P.93整體圖，男性和服尺寸和女性不同，著丈＝身丈。因此並不需要像女性那樣反摺做出「おはしょり(OHASHORI)」。

長著的結構也不太一樣，並沒有女性長著特有的「八口」，另外「袖振」也會縫合。

不管是男性或者女性都會穿草履或下駄，但是男女穿的形狀會完全不同，這點在畫圖時也要區分出來。

著裝時最大的不同，就是男性「並不會拉出衣紋」。

全身與長著的比例（男性）

袖子
袖口
袖（袖丈）
袖付
身丈

實際上穿著的尺寸＝著丈

相對與女性的和服長度與身高相同，男性的和服是製作成穿著的尺寸，不過實際比例還是有一點變動。舉例來說袖丈會比 1/3 稍長一些。此處介紹的比例只是個大概。僅供畫圖時參考。

長襦袢

長著

羽織（はおり）

袴（はかま）

羽織袴

袴

羽織

著流

浴衣

正式 ← → 休閒

男性和服也會因絲線種類及加工方式不同而有名稱及格調的變化，但與女性相比，種類沒有那麼繁多，特徵是一眼看過去就能知道差異。有如左圖所示的「襦袢」、「長著」、「羽織（はおりHAORI）」、「袴（はかまHAKAMA）」的各種搭配，左圖越往右就越休閒，往左則比較正式。描繪的時候可以依照場景來決定如何搭配。如果有家紋就會變成特殊場合穿的禮服，因此浴衣上不會有家紋。「著流」原先是指沒有穿著，但現在則統稱為羽織和都有穿著的總稱，本書採用這種說法。

白足袋

白足袋

有色、花紋足袋

有色、花紋足袋

裸足

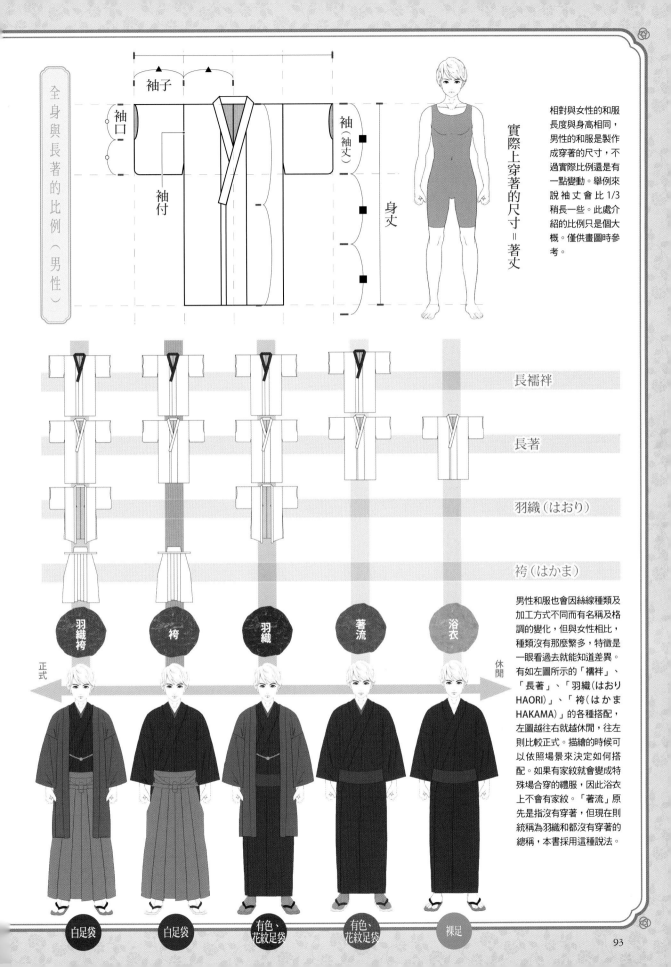

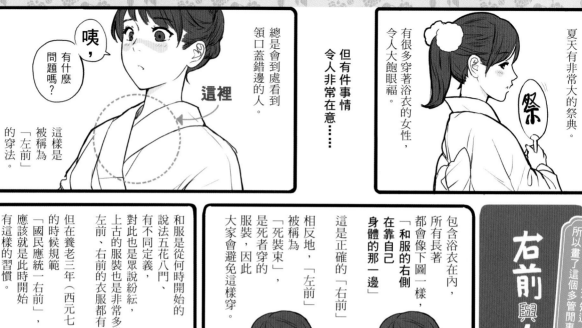

夏天有非常大的祭典。

有很多穿著浴衣的女性，令人大飽眼福。

（祭）

但有件事情令人非常在意……

總是會到處看到領口蓋錯邊的人。

這樣是被稱為「左前」的穿法。

咦，有什麼問題嗎？

這裡

也許還挺多人不知道，所以畫了這個多管閒事的漫畫。

右前與左前

作、畫 宗像久嗣

2019 ver.

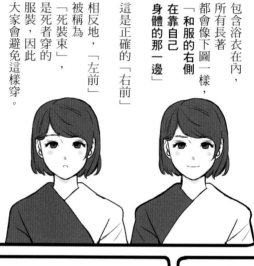
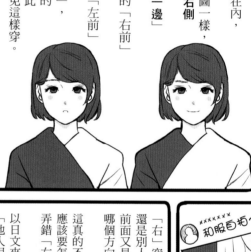

包含浴衣在內，所有長著都會像下圖一樣，「和服的右側在靠自己身體的那一邊」這是正確的「右前」

相反地，「左前」被稱為「死裝束」，是死者穿的服裝，因此大家會避免這樣穿。

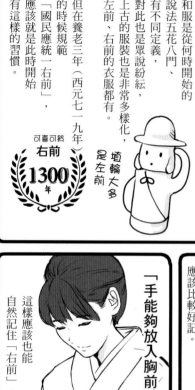

但在養老三年（西元七一九年）的時候規範「國民應統一右前」，應該就是此時開始有這樣的習慣。

和服是從何時開始的有不同定義。說法五花八門，對此也是眾說紛紜，上古的服裝也是非常多樣化，左前、右前的衣服都有。

可喜可賀的 右前 1300 年

埴輪大多是左前

如果是畫數位圖，很容易在畫的時候左右翻轉，（我也好幾次失手）

和服自拍～

這樣是左前喔 是自拍所以左右翻轉了

或者是智慧型手機的自拍相機會左右反轉，因此現在有許多這樣的問題。

「右」究竟是自己的方向，還是別人看的方向呢？前面又是指哪個方向？

這真的不是很好記，應該要怎麼樣才不會不小心弄錯「右前」？

以日文來說最簡單的就是，「他人眼中看來是『y』」；或者說是「そ」應該比較好記。

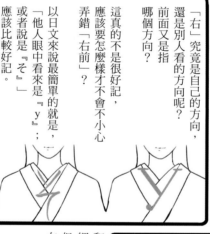

「手能夠放入胸前」

這樣應該也能自然記住「右前」。

傳說中的記憶方式是，「從背後可以伸手抓胸部的方向」。

這實在有點下流，但這畢竟是真的，啊，有點對不起慣用左手的人就是了。

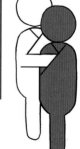

和服其實有非常細節的一些規矩，但還是先記好右前這個規則就行。

還請不要讓可愛的浴衣白白浪費掉了唷。

順帶一提，不管是男是女，和服一律都是右前。

咦，是這樣嗎？

描繪和服圖案、花樣的重點

漫畫

袖
袖
身頃
身頃
共衿（OKUMI）
衿（OKUMI）
衿

反物範例
長 12~13m
寬 36~37cm

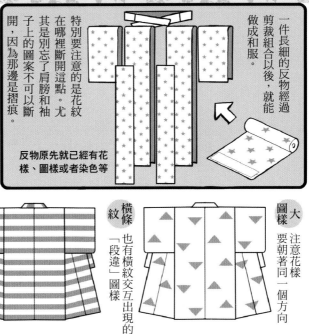

一件長細的反物經過剪裁組合以後，就能做成和服。

特別要注意的是花紋在哪裡斷開這點。尤其是別忘了肩膀和袖子上的圖案不可以斷開，因為那邊是摺痕。

反物原先就已經有花樣、圖樣或者染色等

順帶一提振袖等華麗的圖樣，是使用白色布料假縫好以後將圖案做上去，製作方法比較特別，因此所有的花樣會全部連在一起。

增添圖樣

有些固定圖樣是有特定排列的，因此和服整體請使用相同規則來畫。話雖如此我自己也只有大概對一下而已。

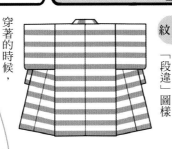

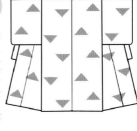

圖樣　大
注意花樣要朝著同一個方向

橫條紋
也有橫紋交互出現的「段違」圖樣

穿著的時候，圖樣的走向會像下圖這樣。畫直條紋的時候很容易全部垂直，但其實從肩膀到手腕一帶會是有點傾斜的，因此要多加留心。這點頗為重要。

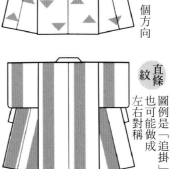

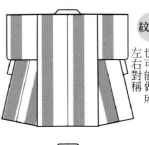

市松圖樣
交替出現的格子

直條紋
圖例是「追掛」，也可能做成左右對稱

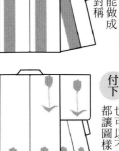

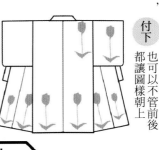

應用
理解基本方式以後，也可以自由繪畫！

付下
也可以不管前後都讓圖樣朝上

試著應用在插圖上！

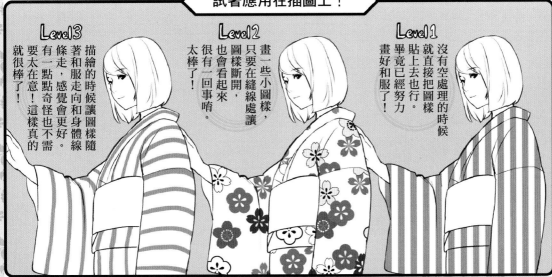

Level3
描繪的時候讓圖樣隨著和服走向和身體線條走，感覺會更好。有一點點在意！這樣真的不需要太在意！就很棒了！

Level2
畫一些小圖樣，只要在縫線處讓圖樣斷開，也會看起來很有一回事唷。太棒了！

Level1
沒有空處理的時候就直接把圖樣貼上去也行。畢竟已經努力畫好和服了！

腰帶搭配

腰帶是小小的畫布。可以變換自如、自由自在的，享受搭配樂趣。

草皮腰帶＋賽馬帶留「萬馬券」

鯨魚腰帶＋志古貴帶「鯨魚翻身躍」

豆腐龜甲花樣腰帶＋醬油帶留「大豆」

金魚腰帶＋紙網帶留「夏日祭典」

白米腰帶＋梅乾帶留「早餐」

元素符號腰帶「原子」

條紋腰帶＋蠟筆「蠟筆套組」

條紋圖樣＋三角錐帶留「工程中」

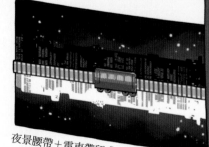

夜景腰帶＋電車帶留「末班電車」

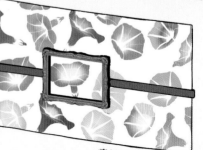

畫框帶留「美術館」

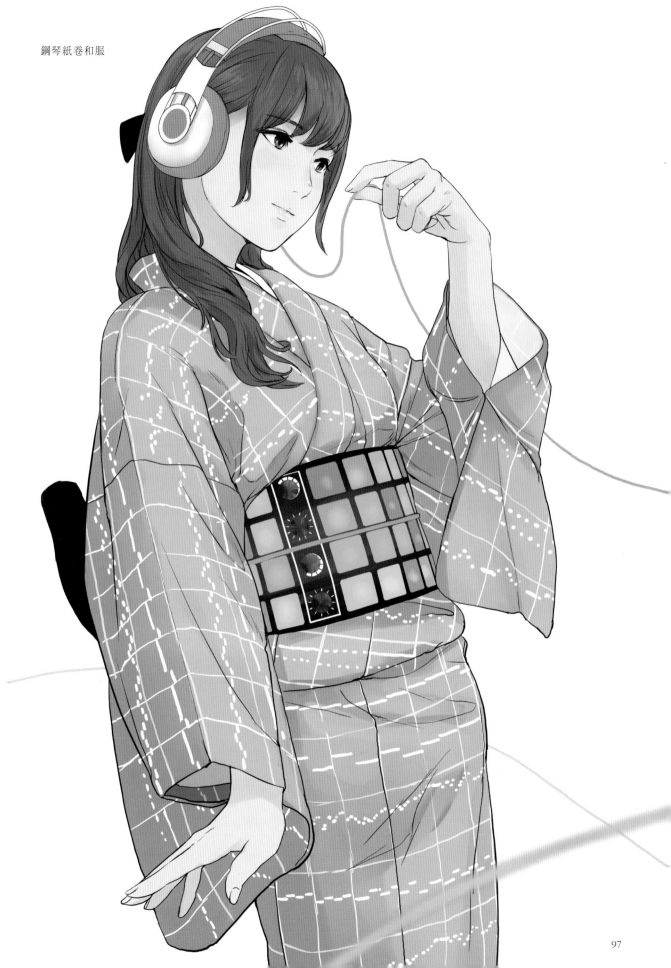

鋼琴紙卷和服

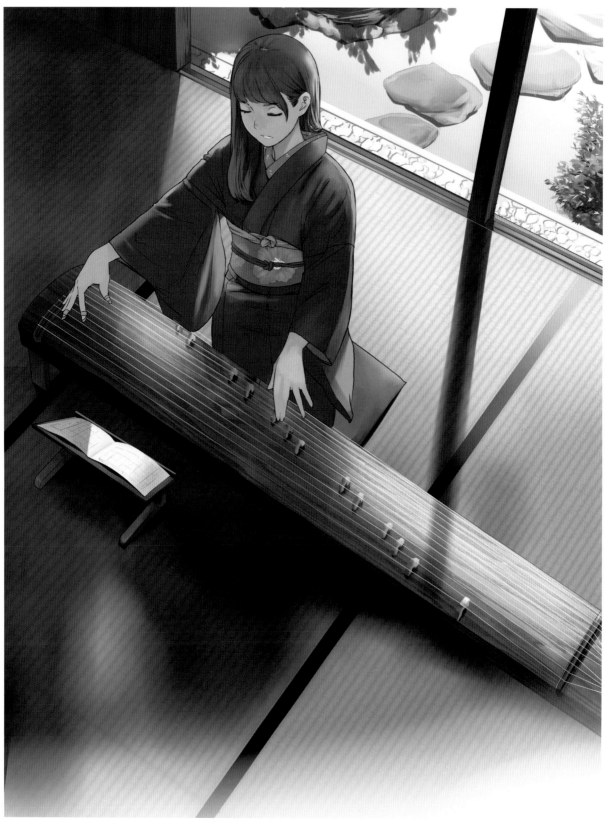

琴音

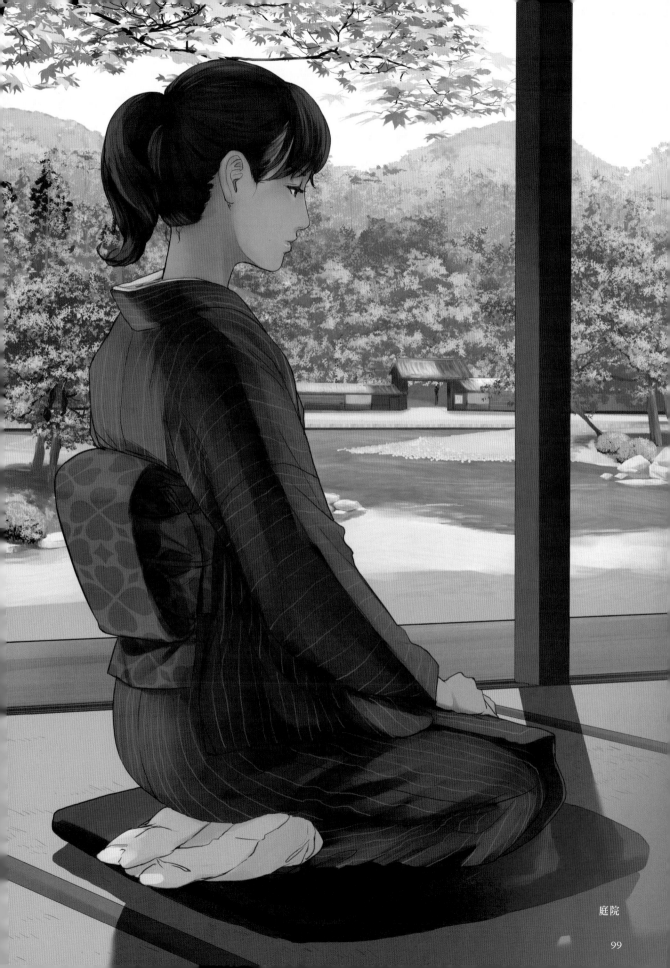

庭院

宇宙耳飾

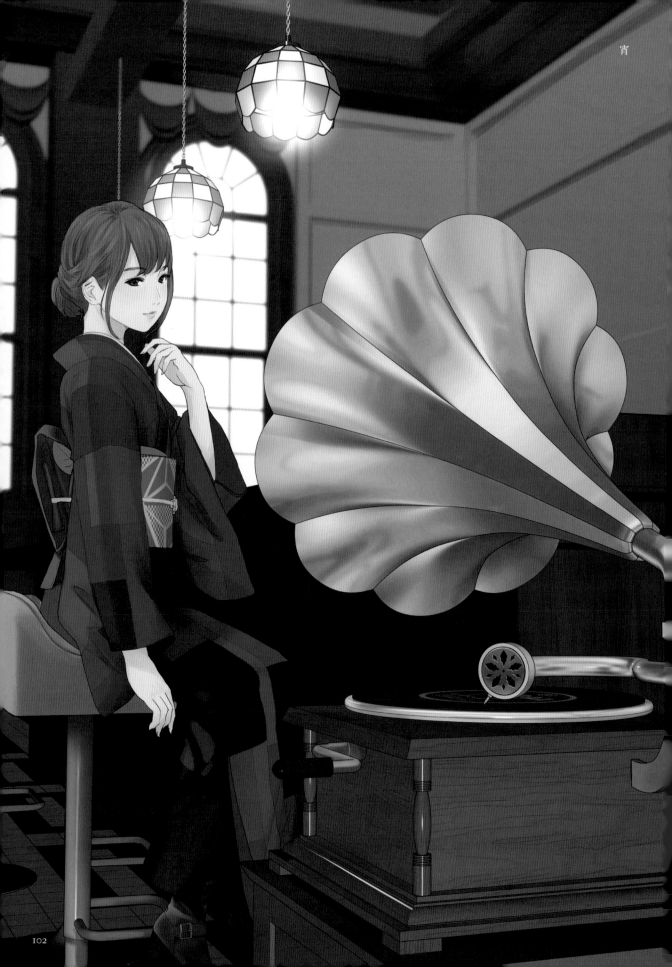

宵

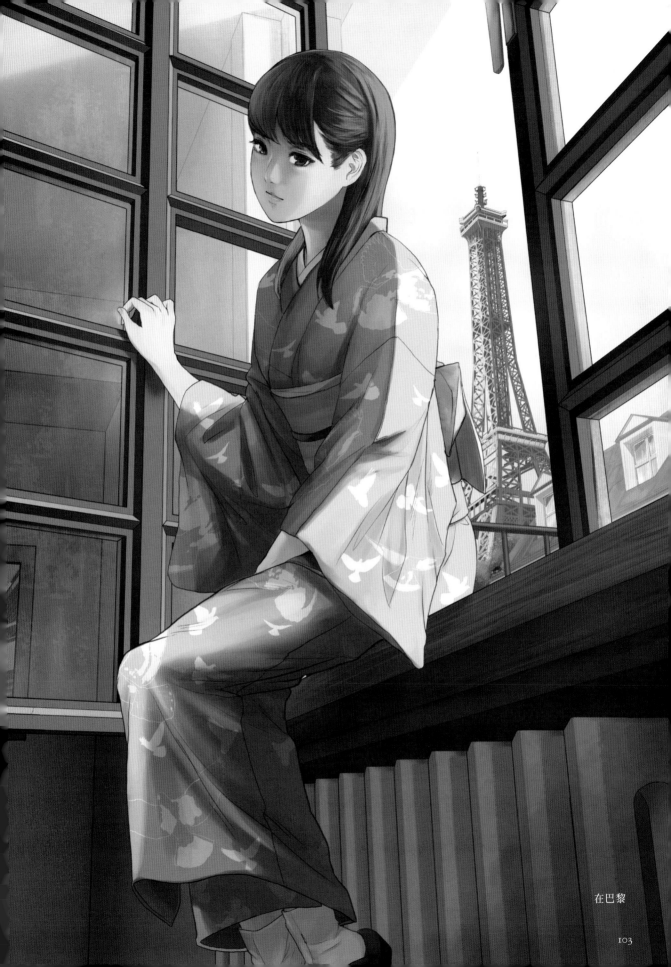

在巴黎

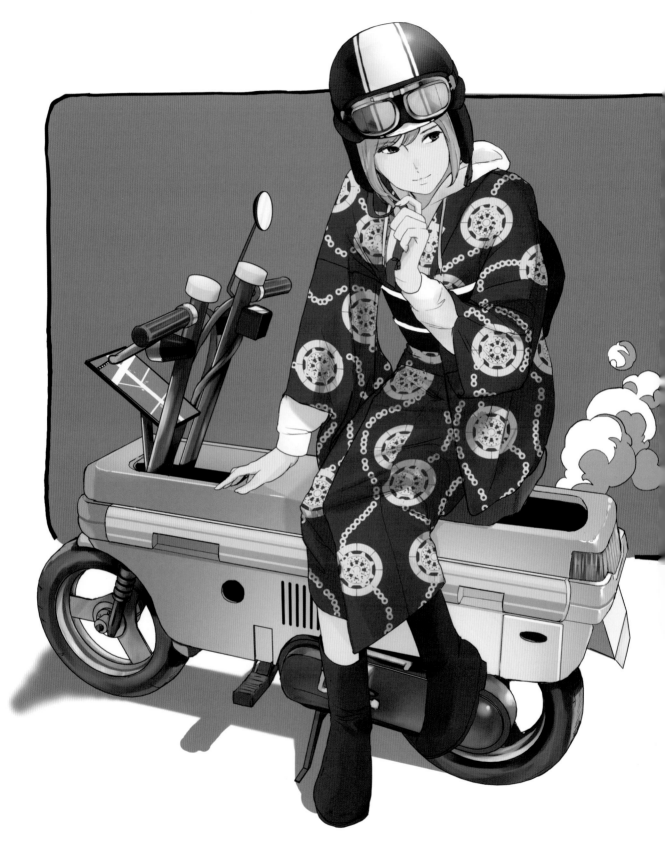

機車

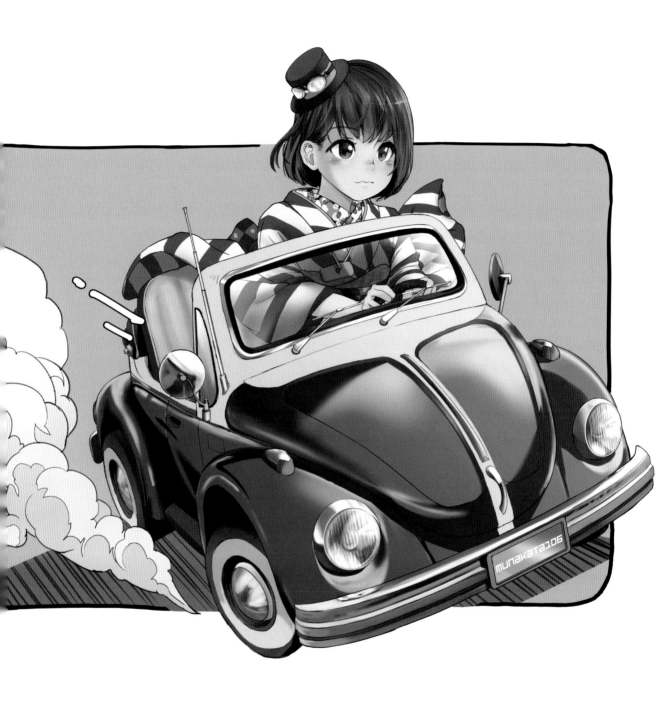

敵篷車

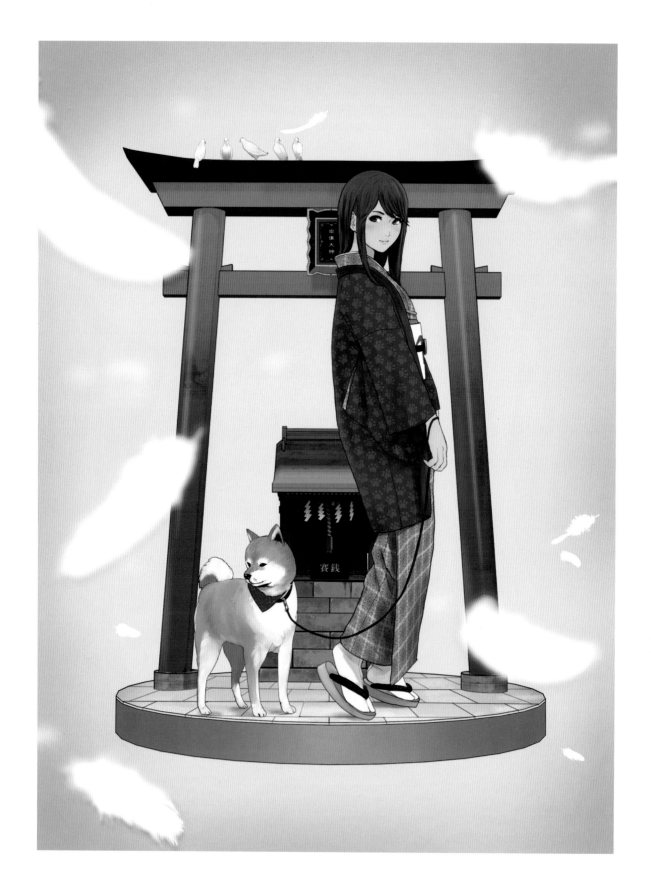

柴犬與鳥居與和服

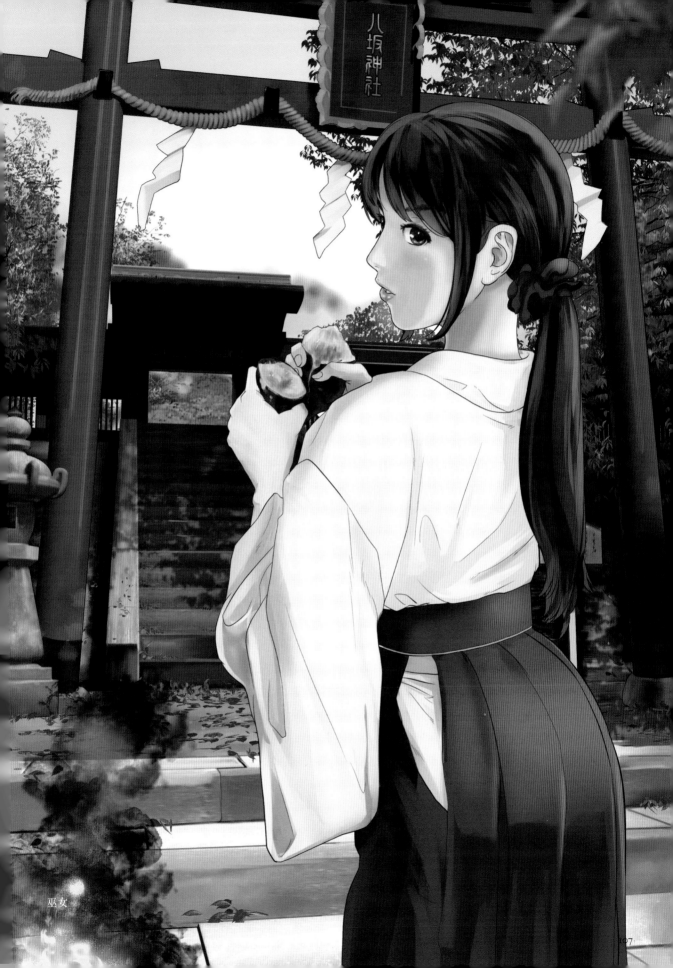

八坂神社

巫女

107

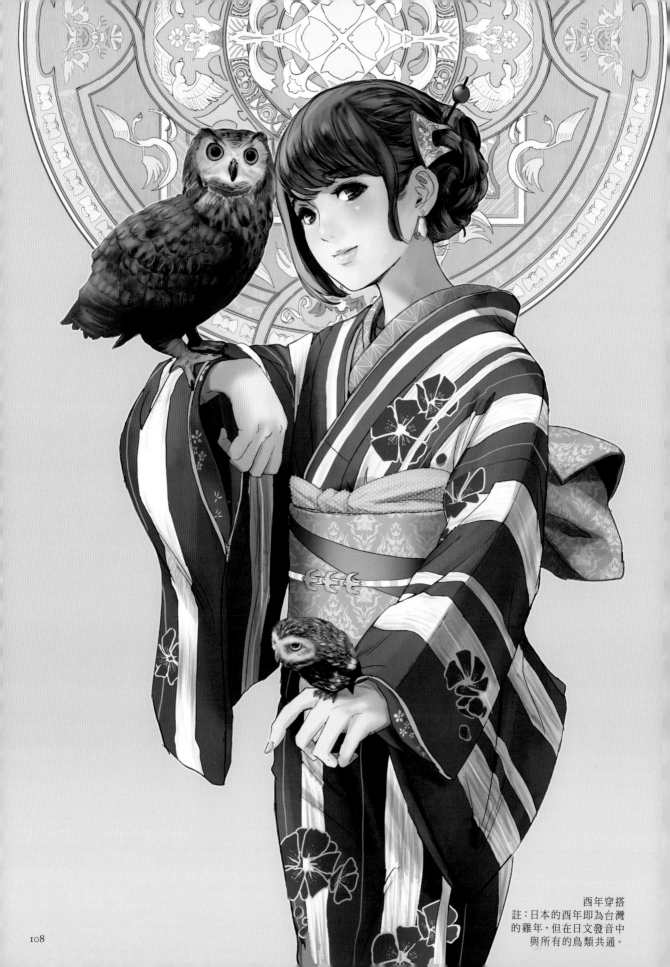

酉年穿搭
註：日本的酉年即為台灣
的雞年，但在日文發音中
與所有的鳥類共通。

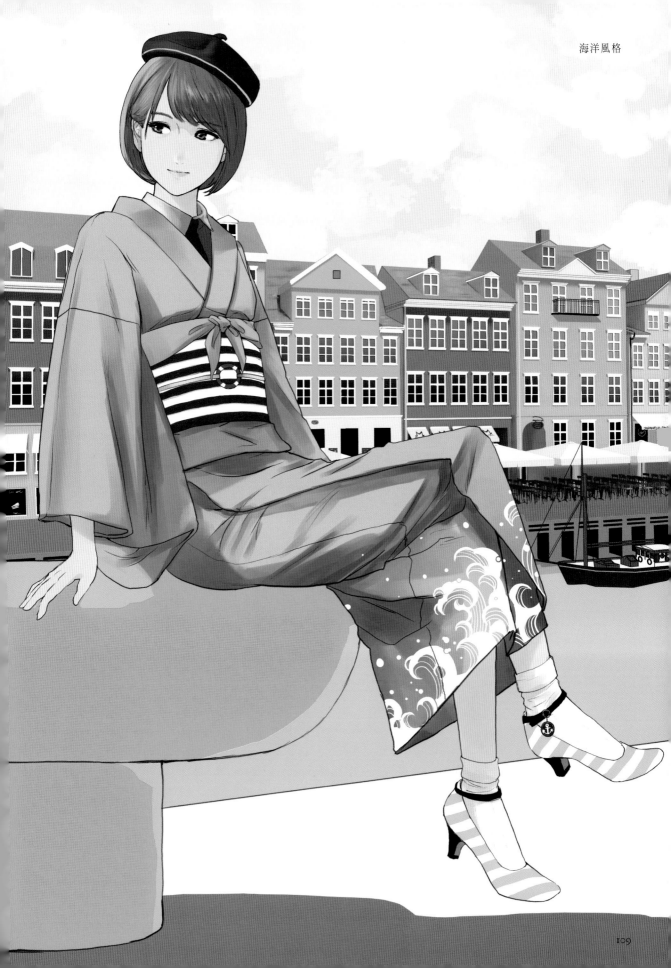

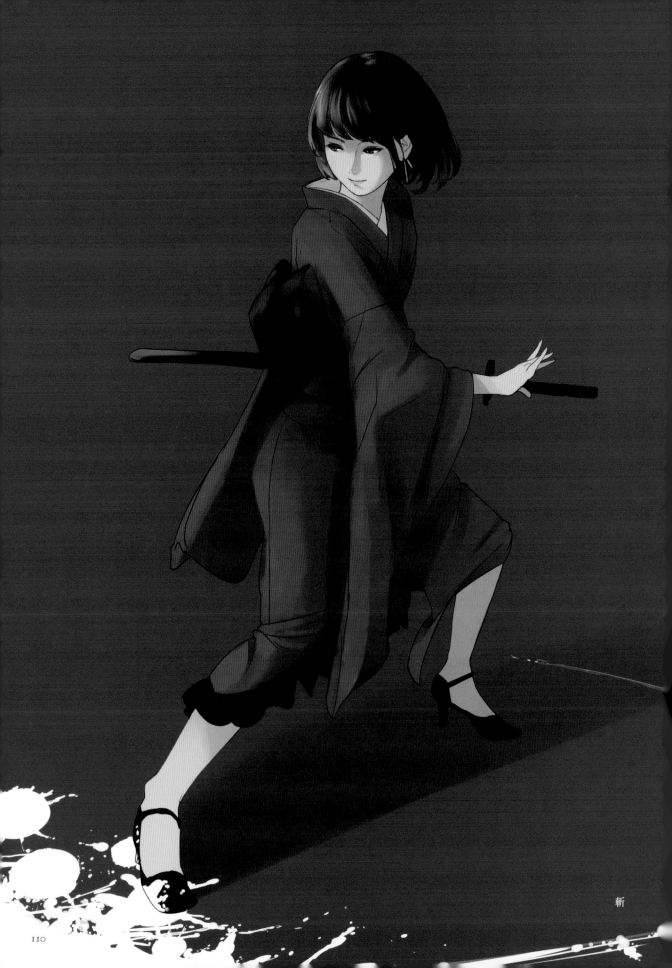

斬

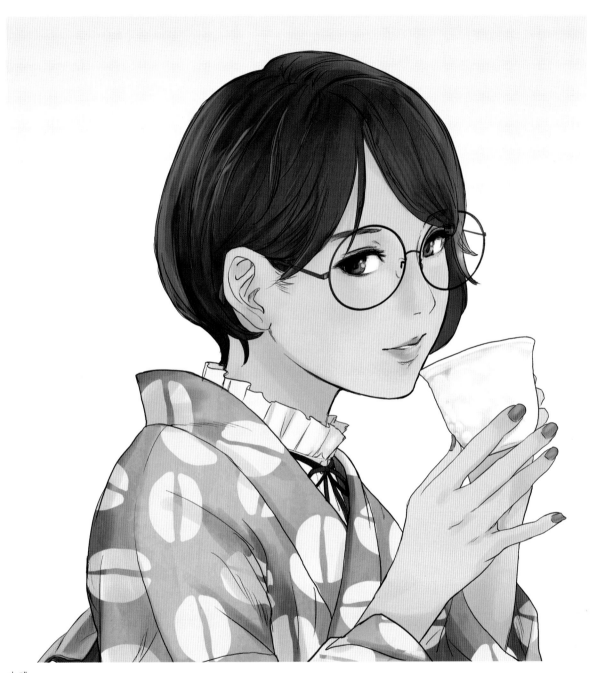

咖啡

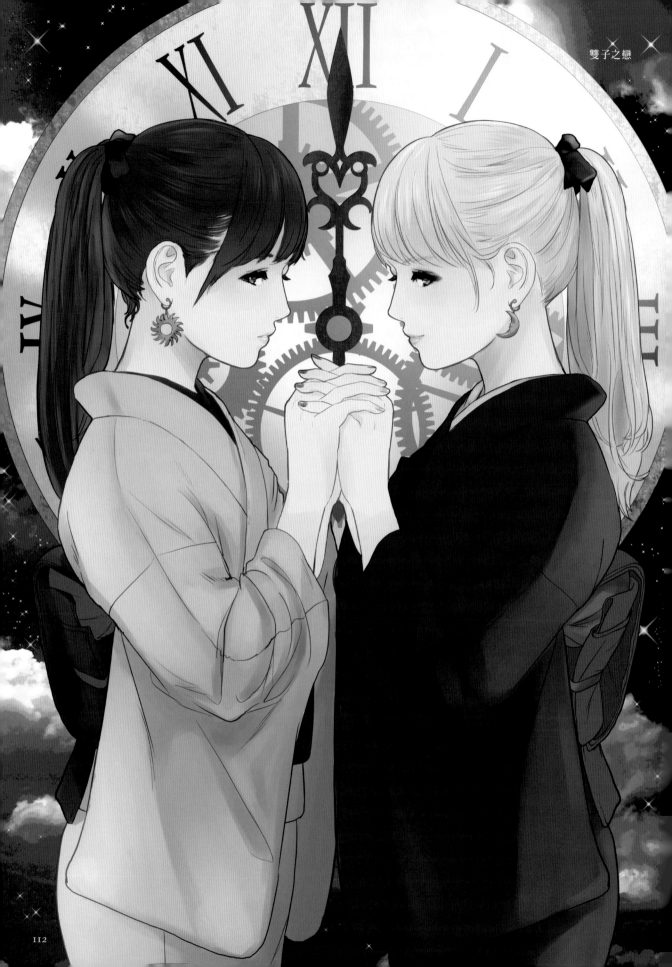

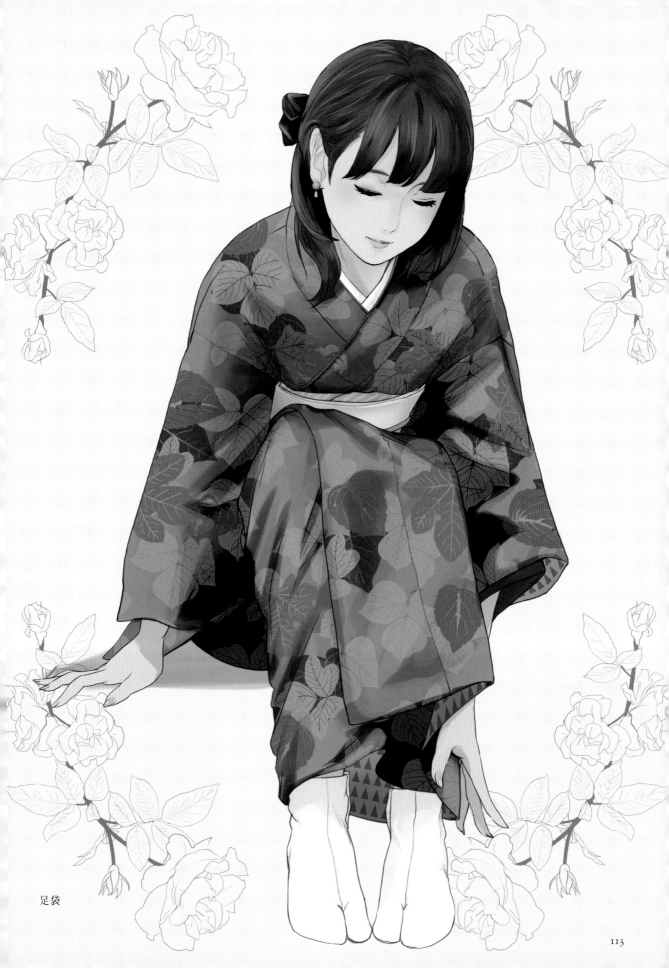

足袋

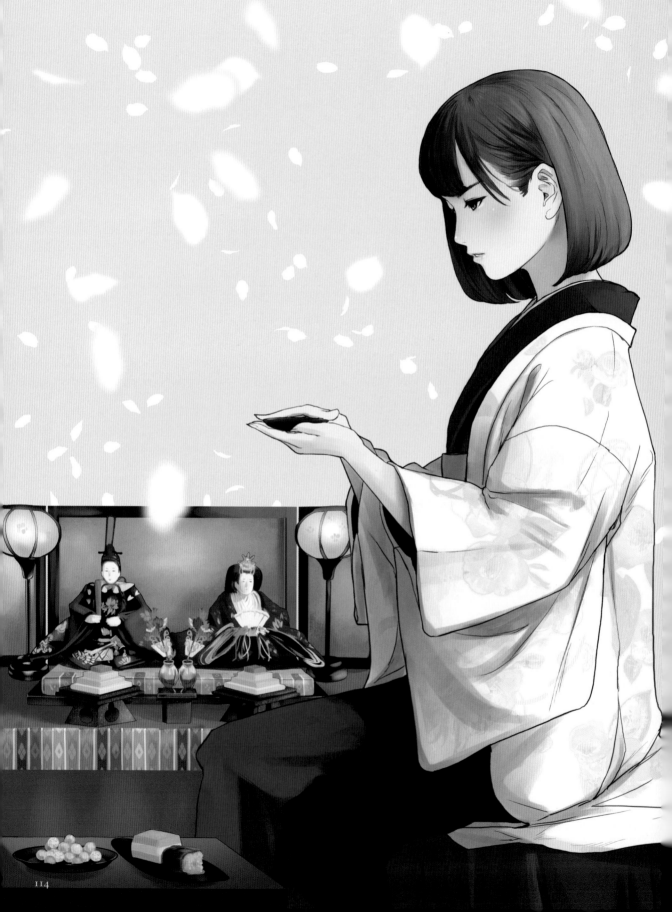

鏡台

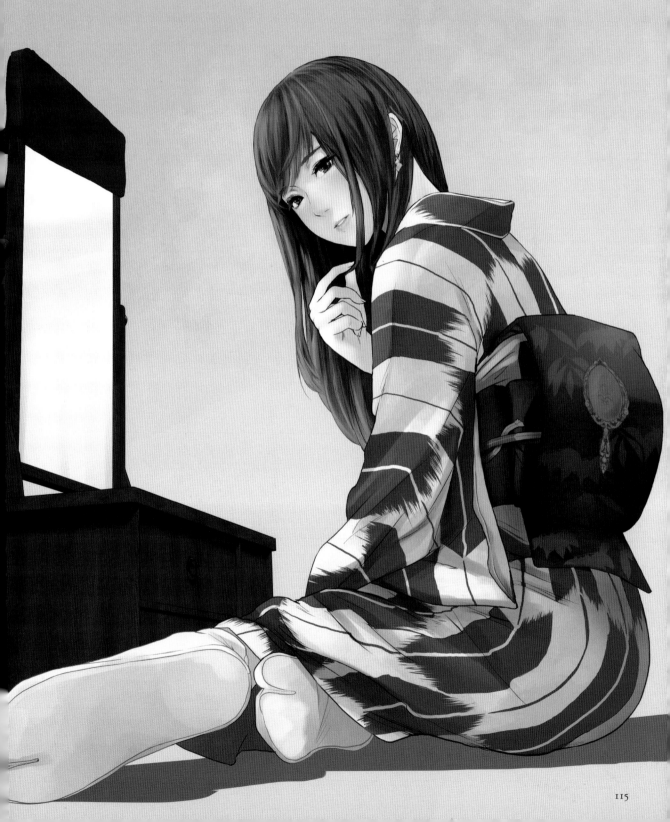

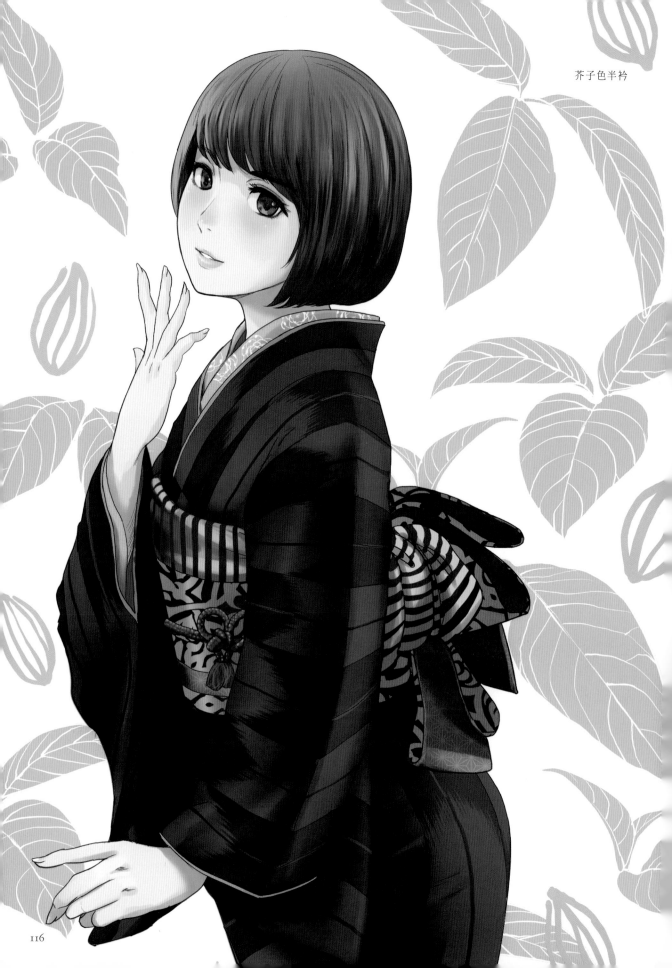

芥子色半衿

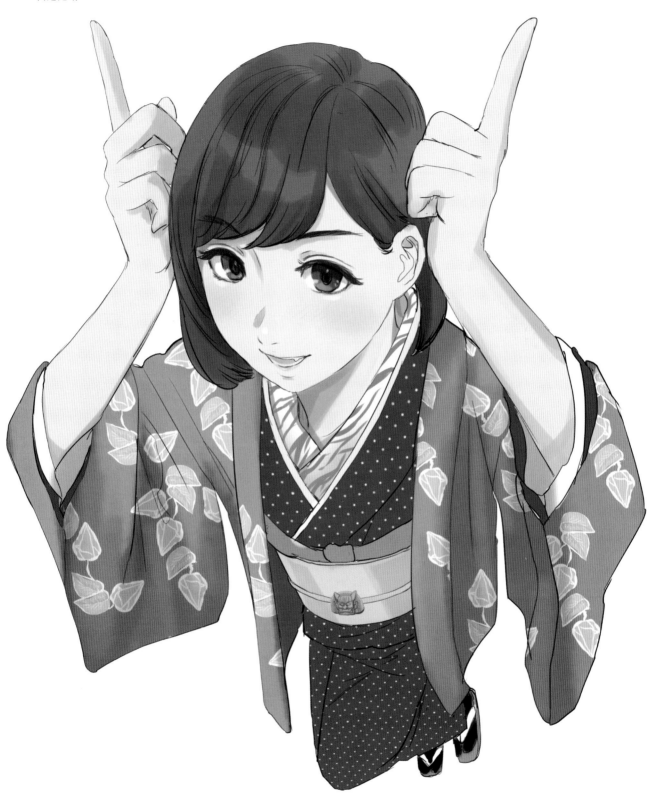

不說　　　不聽　　　不看

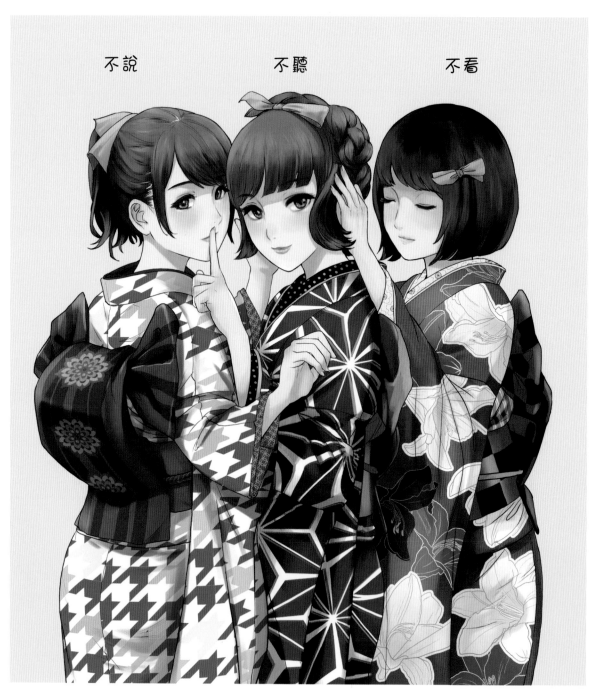

不說不聽不看

妝點胭脂

KIMONO
✕
WHITEROLLITA

KIMONO
✕
BAUMROLL

KIMONO
✕
LUMONDE

此作品是將商品的意象做成
圖案，與實際商品及企劃並
無任何關係。

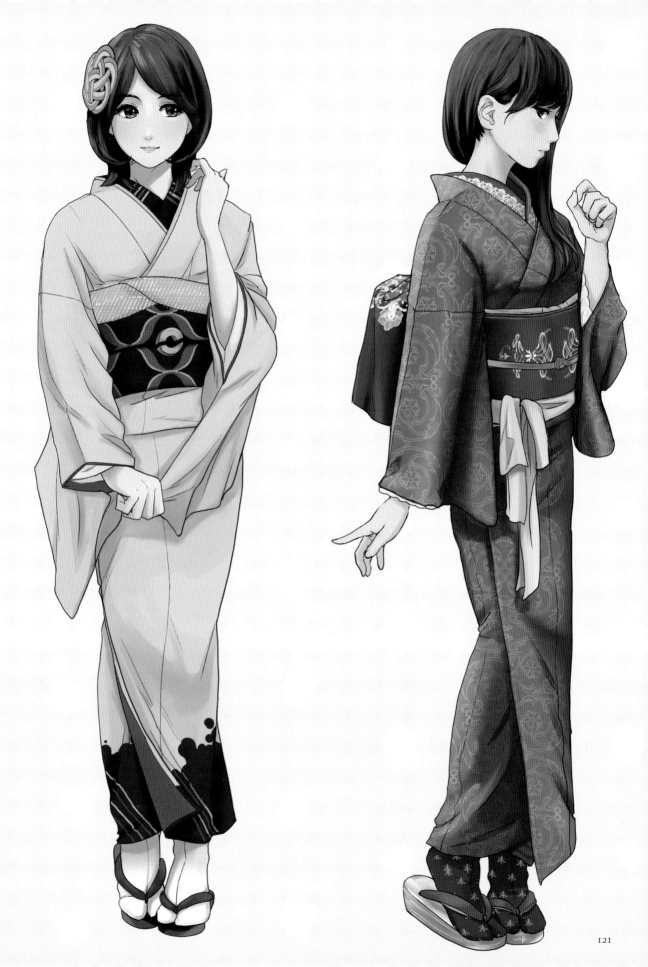

KIMONO

此作品是將商品的意象
做成圖案，與實際商品
及企劃並無任何關係。

TIROL
CHOCOLATE

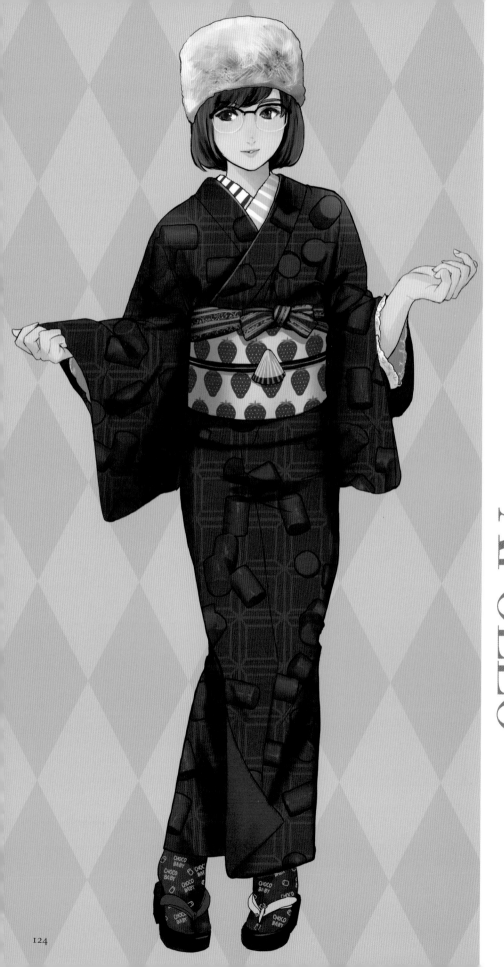

KIMONO × CHOCOBABY APOLLO

KIMONO × MARBLE

此作品是將商品的意象
做成圖案，與實際商品
及企劃並無任何關係。

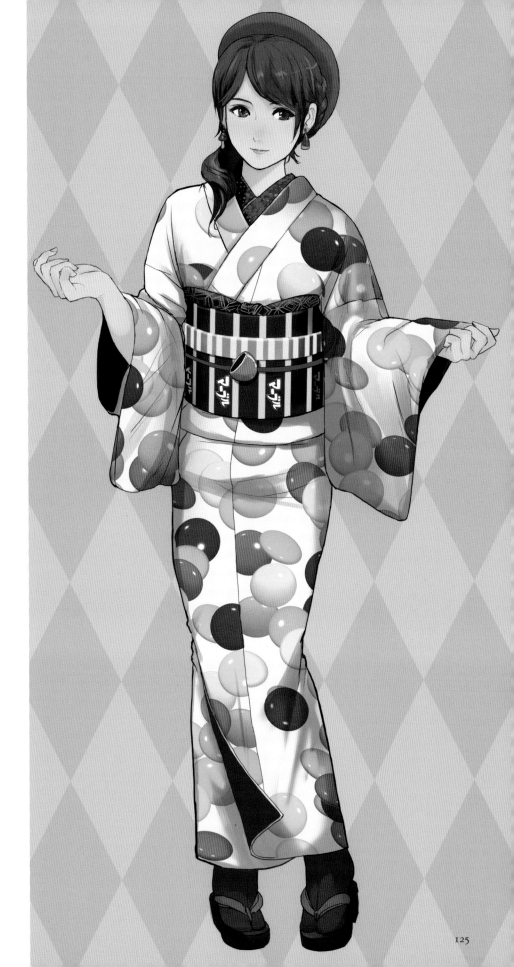

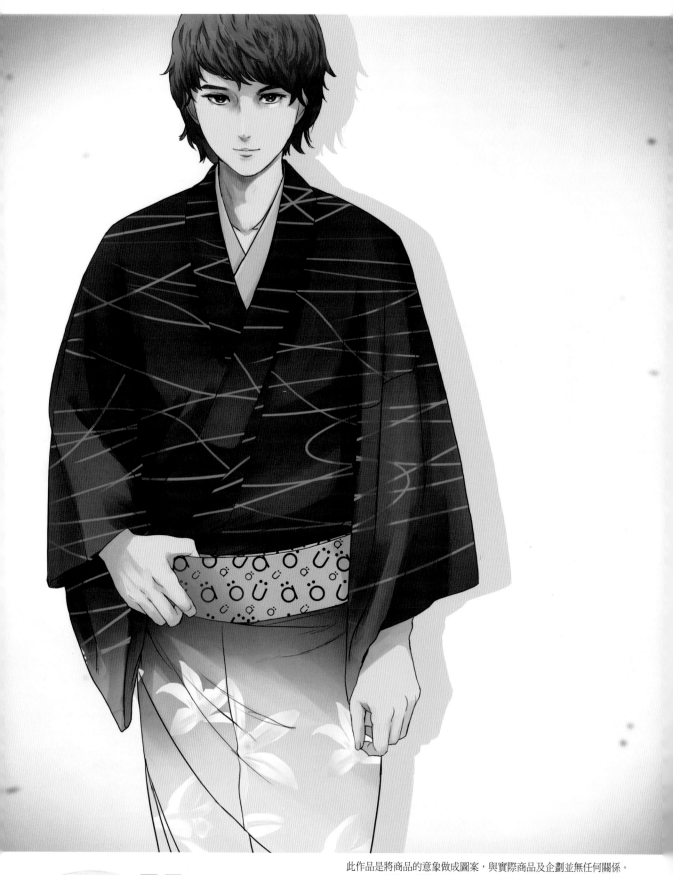

KIMONO × Häagen-Dazs

KIMONO × CHELSEA

此作品是將商品的意象
做成圖案，與實際商品
及企劃並無任何關係。

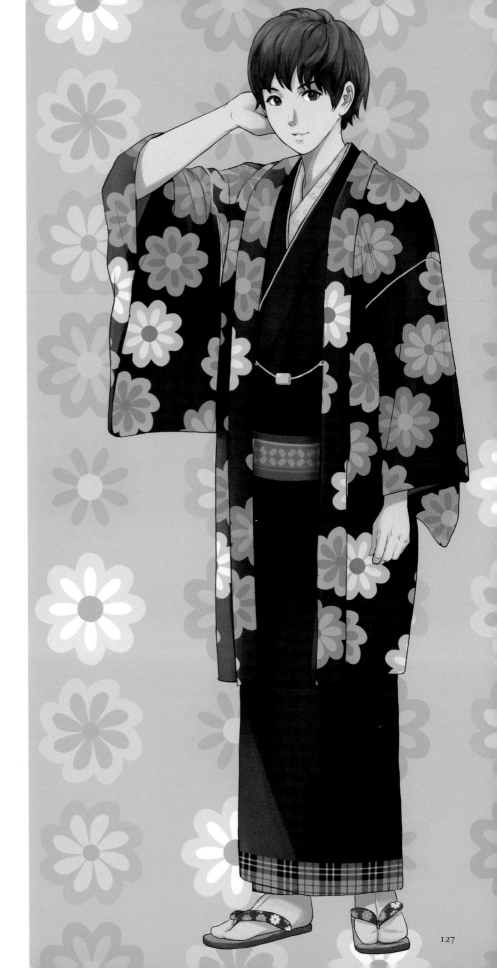

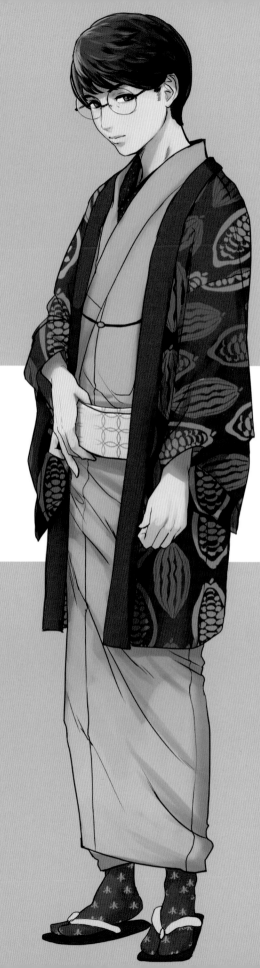

KIMONO

此作品是將商品的意象
做成圖案，與實際商品
及企劃並無任何關係。

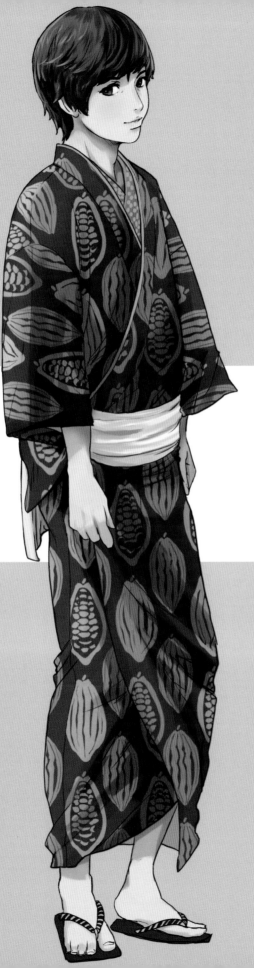

PAKILA

「鳳凰はかく語りき――東華百貨店物語――」封面

止 ススメ

『東京フラッパーガール lite　浅草ブラン・ノワール』封面

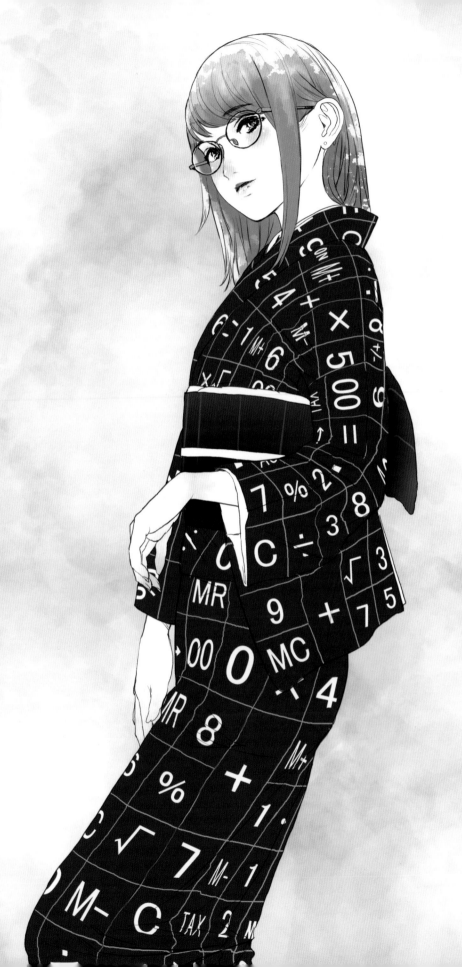

計算機和服

字彙和服

世界旅行

小毛巾服務生

填字遊戲和服

漆黑和服

足球

結 語

　　只畫了和服的插圖本，各位覺得如何呢？

　　因為我並非和服的專家、也不以此維生，因此關於和服文化將來會如何演變，在此就不多說。但是，如果看了我的插畫以後能夠讓你心中那種「和服好像很困難」的心情，轉變為「和服似乎非常有趣呢」那就是我的榮幸了。

　　藉著這段文字的空間，我要向企劃本書的日貿出版社（日方原出版社）道謝，同時也非常感謝協助我能夠專心畫畫的家人、以及一直都很支持我的所有人。

　　希望和服能夠再次回歸為非常普通的服裝。

宗像久嗣

SAKURA SI CO., LTD. 角色高峰さくら
株式會社 sideranch

PROFILE

宗像久嗣（Munakata Hisatsugu）

居於大阪。在上班族身邊把自己的插圖上傳到SNS上。

Twitter @munakata106　　**URL** https://epa2.net/

參考資料

『着物の事典 伝統を知り、今様に着る』大久保信子監修（池田書店）

『手ほどき七緒 大久保信子さんの着付けのヒミツ
（七緒別冊 プレジデントムック）』（プレジデント社）

『いちばんやさしい和裁の基本』松井扶江 監修（ナツメ社）

『現代きもの講座』長沼静（ブティック社）

『日本服飾史』増田美子（東京堂出版）

縄文オープンソースプロジェクト　http://jomon-supporters.jp/open-source/

協力

株式会社サイドランチ	http://www.sideranch.co.jp
株式会社パルミー	https://www.palmie.jp
株式会社 明治	https://www.meiji.co.jp/
株式会社 ブルボン	https://www.bourbon.co.jp/
株式会社ホビージャパン	http://hobbyjapan.com/manga_gihou/
きもの六花	〒530-0016 大阪府大阪市北区中崎3-2-5
サクラエスアイ株式会社	http://www.sakurasi.com/
SOUBIEN	TEL 0276-75-5298
チロルチョコ株式会社	http://www.tirol-choco.com/
ハーゲンダッツ ジャパン株式会社	www.haagen-dazs.co.jp
杉浦絵里衣	Twitter：@erii_magaki

この場をかりて御礼申し上げます。

TITLE

和服少女畫報　浴衣與和服插畫圖錄

STAFF

出版	三悅文化圖書事業有限公司
作者	宗像久嗣
譯者	黃詩婷

總編輯	郭湘齡
責任編輯	蕭妤秦
文字編輯	徐承義　張聿雯
美術編輯	許菩真
排版	曾兆珩
製版	明宏彩色照相製版有限公司
印刷	桂林彩色印刷股份有限公司

法律顧問	立勤國際法律事務所　黃沛聲律師
戶名	瑞昇文化事業股份有限公司
劃撥帳號	19598343
地址	新北市中和區景平路464巷2弄1-4號
電話	(02)2945-3191
傳真	(02)2945-3190
網址	www.rising-books.com.tw
Mail	deepblue@rising-books.com.tw

初版日期	2020年12月
定價	450元

國家圖書館出版品預行編目資料

和服少女畫報：浴衣與和服插畫圖錄
/宗像久嗣作；黃詩婷譯. -- 初版. -- 新
北市：三悅文化圖書事業有限公司,
2020.12
144面；18.8 x 25.7公分
ISBN 978-986-99392-2-5(平裝)
1.插畫 2.服裝 3.繪畫技法

947.45　　　　　　　　109017315